# 中国当代美术二十年启示录

## 下 卷

主　编　郭晓川
副主编　华天雪
　　　　张　敢

文化艺术出版社

1998·北京

《中国当代美术二十年启示录》编辑委员会

主　任　郭晓川

副主任　王　刚

执行秘书长　孙朝晖

秘　书　刘晓励　张玥

版式策划　齐　鹏

印务总监　　朱晓宇

印　务　王颜明　王　宇　蓝　江

电脑设计制作　　易斯特图文设计有限公司

　　　　　　　　魏　伦　王立强　黄宇明

　　　　　　　　谢雪芳　王　磊

# 序

郭晓川

采访袁运生现场(右为采访者徐恩存)

我们进行的是一项学术活动，该活动包括两个部分：一是举办了名为《中国当代美术二十年启示录》的美术作品展览，主要包括油画、水墨画和雕塑，参展美术家有二十一人；二是编辑出版这套书，上卷主要由这次参展的美术家的口述美术史资料组成，下卷是参展美术家的作品集。这次活动的目的有四：一、对中国当代美术在二十年中的发展作出一定程度的反映；二、尝试一种新的美术史研究方法，即口述美术史；三、运用一种方法论，即从社会、政治、经济、个人家庭及心理的角度透视美术家的创作活动；四、对二十年艺术理论和艺术观念作出反映。现就几个方面的问题略作说明如下。

## 一 分期

采访田世信现场（中为邵大箴，左为郭晓川）

作为美术史的研究，首要工作是分期问题，分期问题反映出美术史家的观念与方法。我们此次活动关注的时间范围是1978至1998年的20年。

从中国社会来看，1976年10月6日王洪文、张春桥、姚文元和江青被"隔离审查"，以及14日中共中央宣布粉碎"四人帮"，这一事件意味着历时10年的"文化大革命"的结束，也就是说，中国在政治上进入了一个新的历史时期的前夜，而真正的转折是在1978年。这样说的原因在于，虽然"文革"结束，但是整个社会并未从其惯性中完全脱离出来，最具代表性的是当时任中共中央主席的华国锋提出的"两个凡是"原则，即"凡是毛主席作出的决策，我们都要维护；凡是损害毛主席形象的言行，都必须制止。"因而此时人们的观念仍未脱出"文革"的窠臼。此时的美术作品无论在观念上还是在语言上，仍然是"文革"艺术创作的延续，如《要把无产阶级文化大革命进行到底》、《你办事　我放心》、《华主席和我们心连心》等作品。1977年8月12日至18日召开的中共第十一次全国代表大会的政治报告将"无产阶级专政下继续革命理论"规定为大会的指导理论，包括对"文革"的高度评价以及继续使用"文革"政治口号。尽管有这些问题，但是1977年的一系列政治活动为1978年的根本性转折作了大量的铺垫。

采访尚扬现场（左为徐恩存）

1978年5月11日，《光明日报》发表了《实践是检验真理的唯一标

采访罗尔纯现场（右为采访者徐恩存）

准》一文，在全国掀起了大讨论和政治辩论。这一问题讨论的意义首先在于突破了"两个凡是"，其次是冲击了"左"倾教条主义和个人崇拜思想，因而带有深刻的反思性质。该年年底，中共中央分别召开了工作会议和十一届三中全会，明确提出了"解放思想"的口号，由此打破了长期沉闷的政治局面，1979年初中国的意识形态领域开始出现了一个大的转变。1977年11月刘心武《班主任》和1978年8月卢新华《伤痕》两篇短篇小说的发表，标志着"伤痕文学"的兴起。文学创作思潮对美术创作的影响不容忽视，虽然1978年美术领域并未出现大规模的"伤痕"作品，但是作为一个前导期，1978年是一个重要的分界线，因而它被作为我们这次活动考察对象的上限。

采访孙家钵现场（右为采访者殷双喜）

把1998年作为这次活动考察对象的下限，主要是从分期形式上所作的考虑。我们并不认为人为的时间度量单位有更深刻的历史涵义，如认为世纪末的来临与人类活动有某种关联。我们在此仅仅是将二十年作为一个时间单位，以便于观察和分析。

## 二　美术家

在二十年中取得重大成就的美术家并非仅是参加我们这次展览的美术家，但是我们挑选的这些美术家的确在二十年中发挥了一种不可替代的作用，实际上，他们是二十年来勇于探索和创新的中国当代美术家的代表，观者通过此处的二十一位美术家或可以见出二十年发展之一斑。我们选取的二十一位美术家有如下特点：1、非苏化，即对前苏联素描教学体系持保留态度。2、立足于中国古代和民族传统并调和中西方文化和艺术冲突。3、具有较强的表现色彩。

## 三　口述美术史

采访田黎明现场（右为采访者徐恩存）

尽管口述历史在国外已经发展了一个相当长时期，在中国历史研究领域亦有部分使用，但是口述美术史在中国尚未开发，我们在此则尝试了这种美术史的研究方法。口述美术史是以美术史当事人或亲历者回答美术史家设定的有关问题的形式而完成的，它不同于美术史家在书斋或研究室中编撰的美术史，由于是当事人或亲历者的口头陈述，因而具有

生动和鲜活的特色。它可以成为详实的美术史资料，供今后的美术史研究者从各种角度进行考察和研究，还可以成为一切艺术家、美术家、美术教育家和艺术爱好者珍贵的第一手参考资料和生动的教材。在中国美术史研究方法比较贫乏的情况下，口述美术史研究尤值得一试。

采访朝戈现场（左前为采访者邹跃进，左后为摄像孙朝晖）

## 四　方法论

美术史之方法应该综合化多样化，这也是我们这次活动的一个基本观点。观察一个美术史家、美术现象、美术史时期或阶段，依据单一的方法论或很难揭示更多的内涵，所以我们主张应综合使用多种必要的方法来对美术史做出研究。尽管从艺术自身的形式方面进行考察是十分重要的，但是更多的层次也有待揭示，如政治的、经济的、社会的、文化的、心理的等等。因此我们认为，除了艺术形式理论外，马克思主义理论、心理学理论也应该成为美术史研究的主要方法。所以虽然由于条件的限制，我们此次采访活动还比较幼稚和仓促，但是我们在所设问题中基本考虑到了美术家所处的时代、家庭背景、成长和发展环境，以及政治、社会和文化事件对其艺术选择所起的作用与影响。这或许可以反映出我们的方法论观点。

展望（左）与殷双喜在采访现场

## 五　口述美术史的意义

像一般美术史一样，口述美术史首先具有纯粹的艺术欣赏价值，也就是说，它是美术史家所创作的艺术品的历史流程，具有纯粹的历史审美价值；二它还具备一般美术史的借鉴价值，它可以反映一种规律性的东西，从而成为后人行动的重要参照系。除了一般美术史的这些重要特征外，口述美术史还具有第三个特点，即原资料性，它具有与档案、原件、原作等历史原始资料相同的价值。

总策划郭晓川在后期制作现场

衷心感谢中央美术学院研究部、易斯特（中国）有限公司、北京现代美术博物馆的鼎力相助。

# 目录

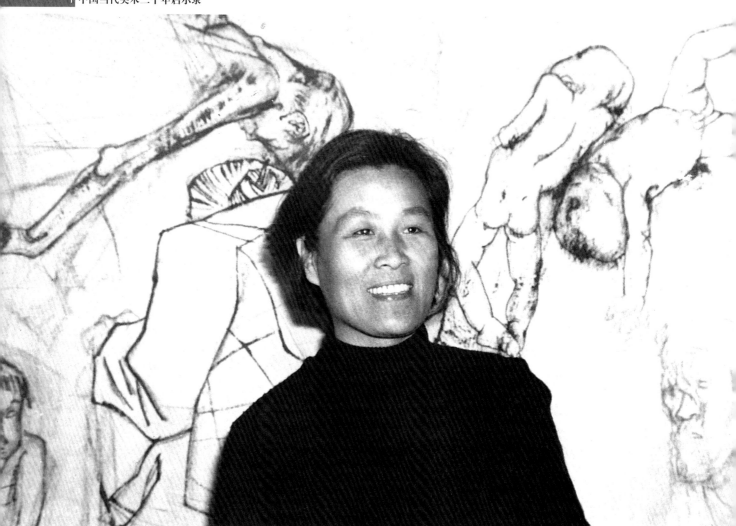

周思聪

周思聪艺术简历

1939 年　　出生于河北宁河。

1958 年　　毕业于中央美术学院附中。

1963 年　　毕业于中央美术学院中国画系。

1979 年　　水墨画《人民和总理》获第五届全国美术展览(即建国 30 周年全国美展)
　　　　　　一等奖。

1981 年　　出版《卢沉、周思聪作品选集》(吉林美术出版社)。

1984 年　　油画《正午》获第六届全国美术展览铜奖,出版《坑夫图——周思聪画集》
　　　　　　(日本)。

1987 年　　出版《周思聪画人体》(四川美术出版社)。

1991 年　　出版《周思聪水墨画》(北京荣宝斋)。

1992 年　　出版《周思聪画集》(天津人民美术出版社)。

1993 年　　出版《周思聪水墨画集》(新加坡艺达作坊)。

1996 年　　1 月 21 日在北京病逝,终年 57 岁。生前为北京画院一级美术师,中国美术家
　　　　　　协会副主席,曾任北京市文联书记处书记、北京市政协委员、北京市美协副主
　　　　　　席、中央美术学院兼职教授。

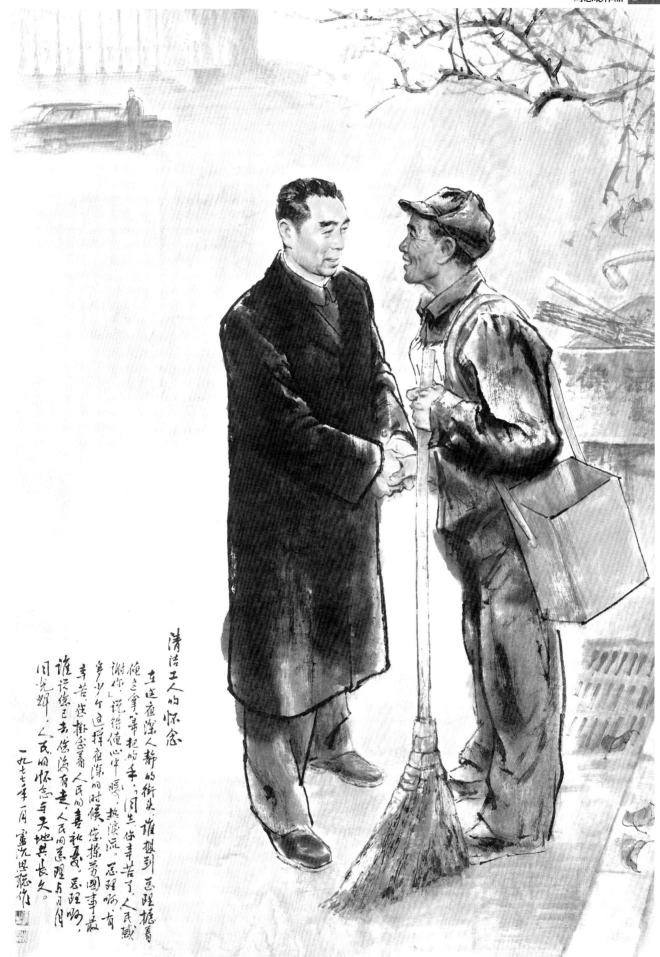

清洁工人的怀念

在这夜深人静的街头，谁想到总理提着俺这粪箕把的手，"同志，你辛苦了，人民感谢你"。说得俺心中暖，热泪流。总理呀！有多少个这样的深夜时候，您操劳国事辛苦，谁说您已去，您依旧有走，人民同您理万月月里同光辉，人民同喜秋爱。总理呀！人民同怀念与天地共长久。

一九七七年一月 富沉思聪作

清洁工人的怀念　纸本设色　152 × 110 厘米　1977年（与卢沉合作）

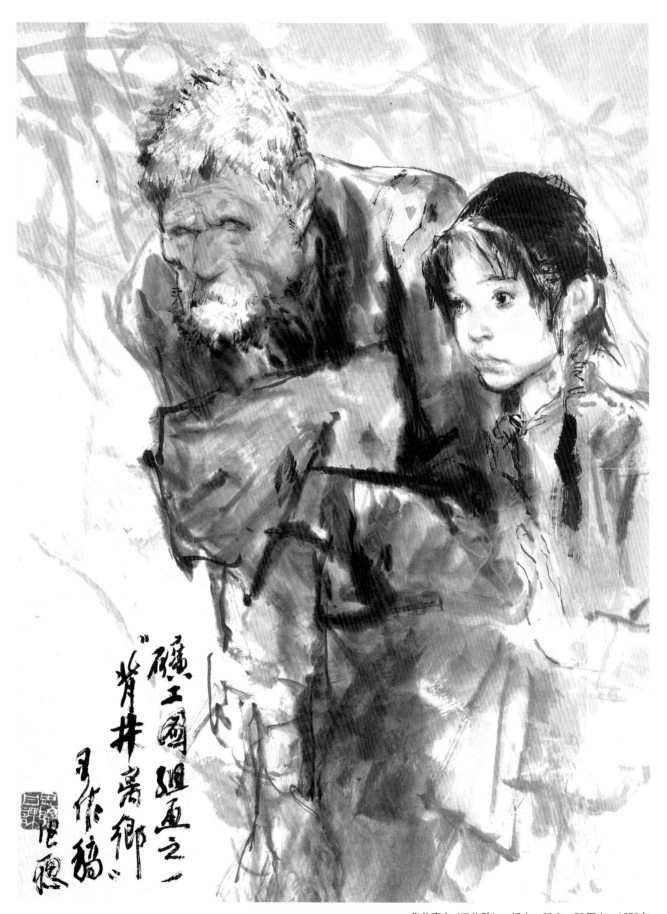

背井离乡（习作稿）　纸本　63.3×52厘米　1978年

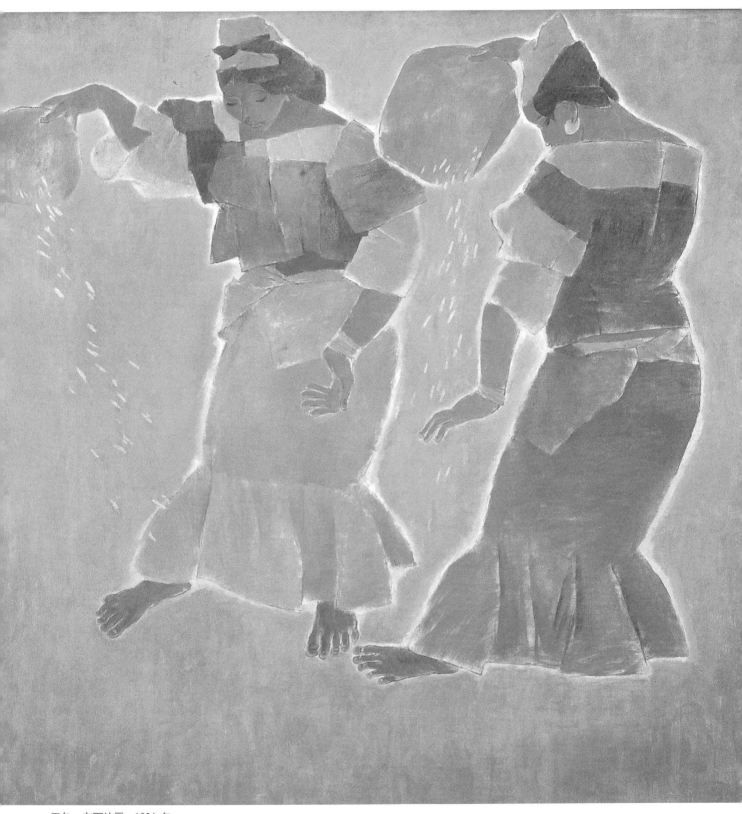

正午  布面油画  1984 年

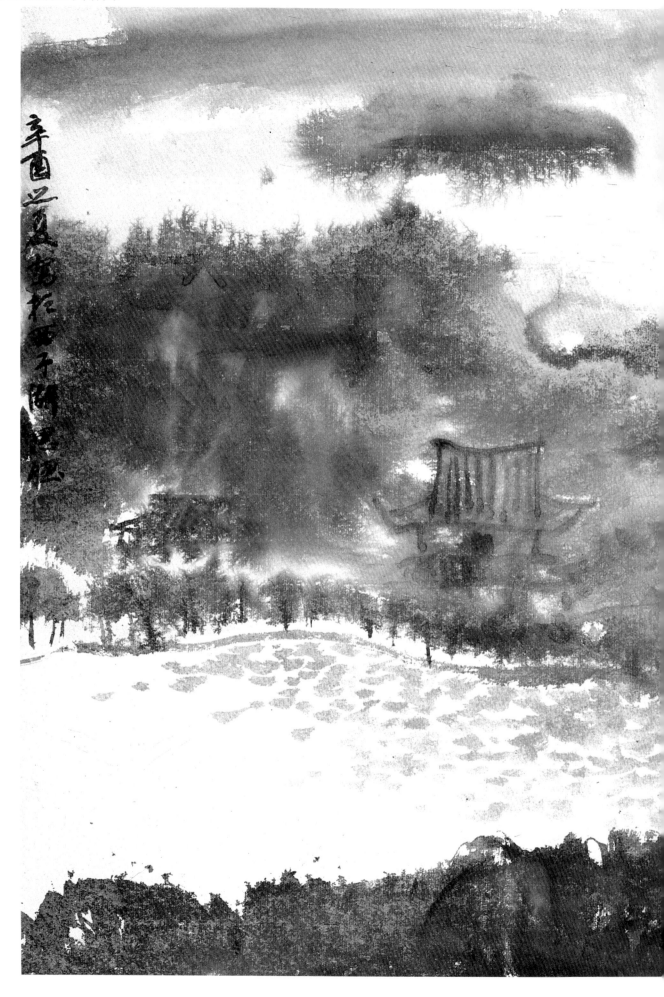

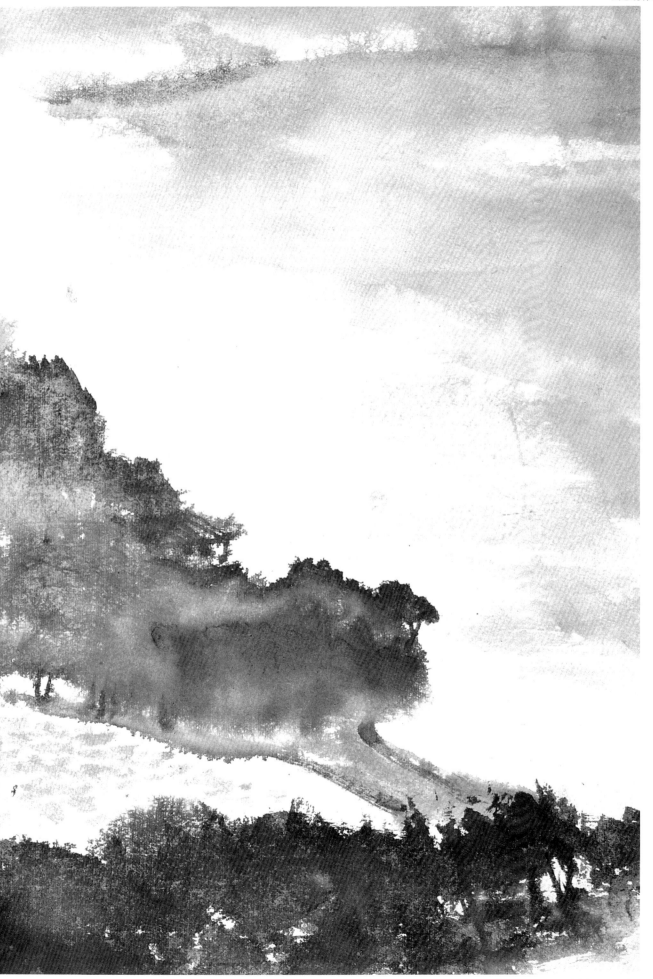

西湖　纸本设色　39 × 55厘米　1981年

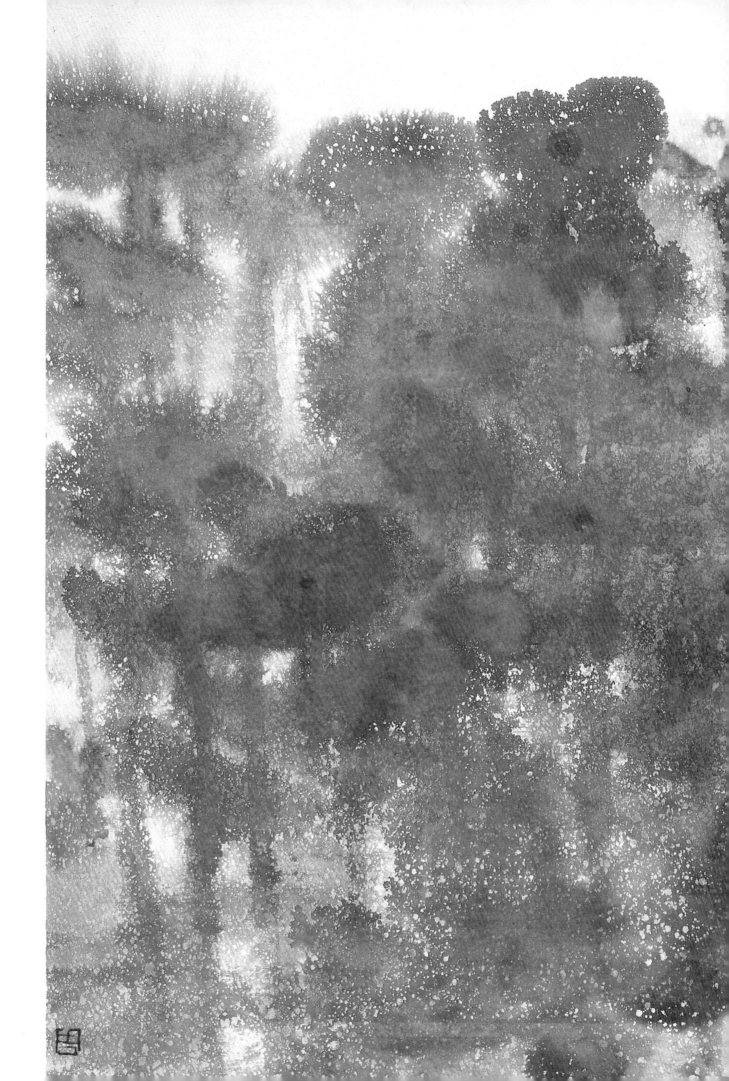

荷塘 纸本设色 48×56厘米 1990年

卢 沉

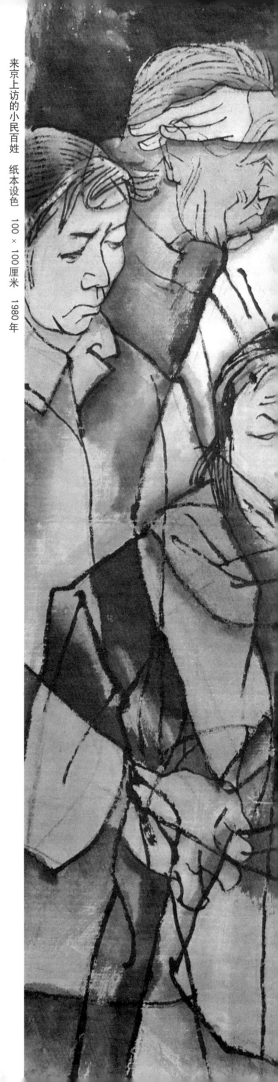

来京上访的小民百姓　纸本设色　100×100厘米　1980年

卢沉艺术简历

| 1935 年 | 生于江苏省苏州市。 |
|---|---|
| 1951 年 | 入苏州美专学习。 |
| 1958 年 | 毕业于北京中央美术学院中国画系，留美院附中任教。 |
| 1983 年 | 任中央美术学院中国画系副教授。 |
| 1987 年 | 任美院中国画系教授，同年应邀赴法国巴黎高等美术学院任客座教授，介绍中国书画，教授中国书法，并举办个人书画展。 |
| 1990 年 | 应邀赴美国尼勃拉斯加大学讲学，并在林兹亚洲文化中心举办《卢沉、周思聪作品联展》。 |
| 1994 年 | 应澳大利亚东方艺术家协会邀请赴澳讲学。 |
| 1995 年 | 赴新加坡于"斯民艺苑"举办《卢沉水墨人物画展》。 |

出版著作

《卢沉周思聪作品选集》（画册）1981 年，吉林美术出版社出版。

《卢沉论水墨画》（文稿）1990 年，安徽美术出版社出版。

《卢沉水墨画》（画册）1991 年，北京荣宝斋出版。

《卢沉水墨人物画集》（画册）1995 年，新加坡"斯民艺苑"出版。

现为中央美术学院教授、院学术委员会委员。

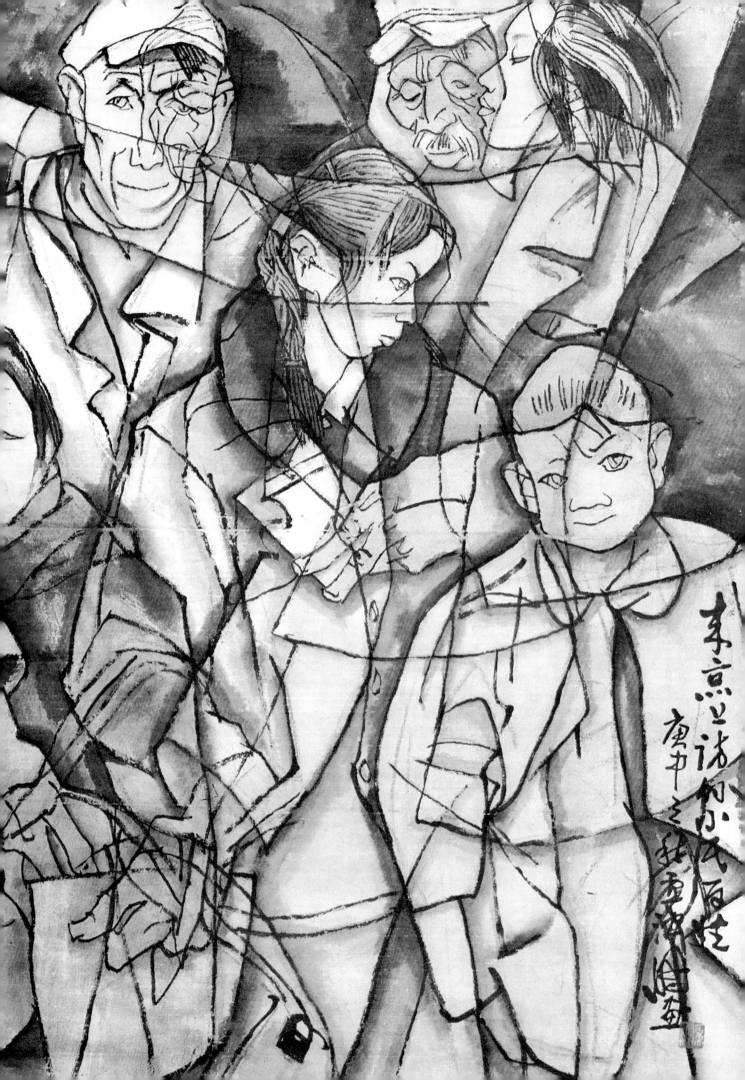

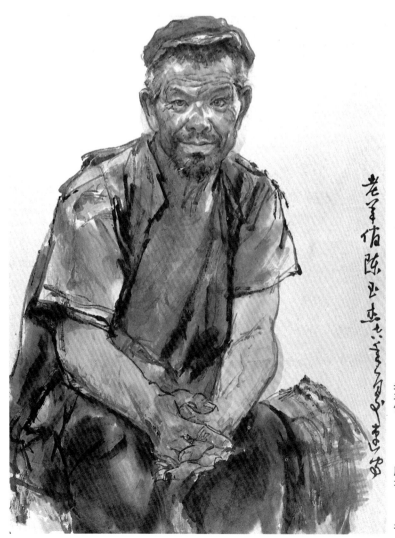

老羊倌 （局部）

老羊倌 70×100厘米 1978年

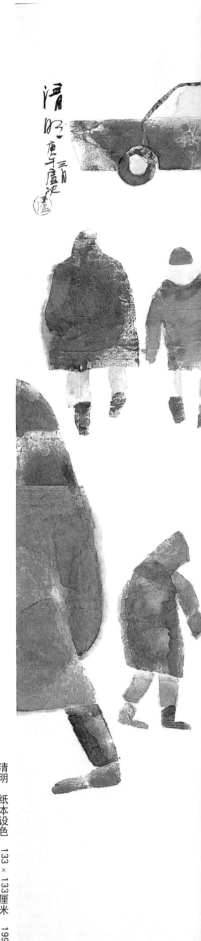

清明 纸本设色 133×133厘米 1990年

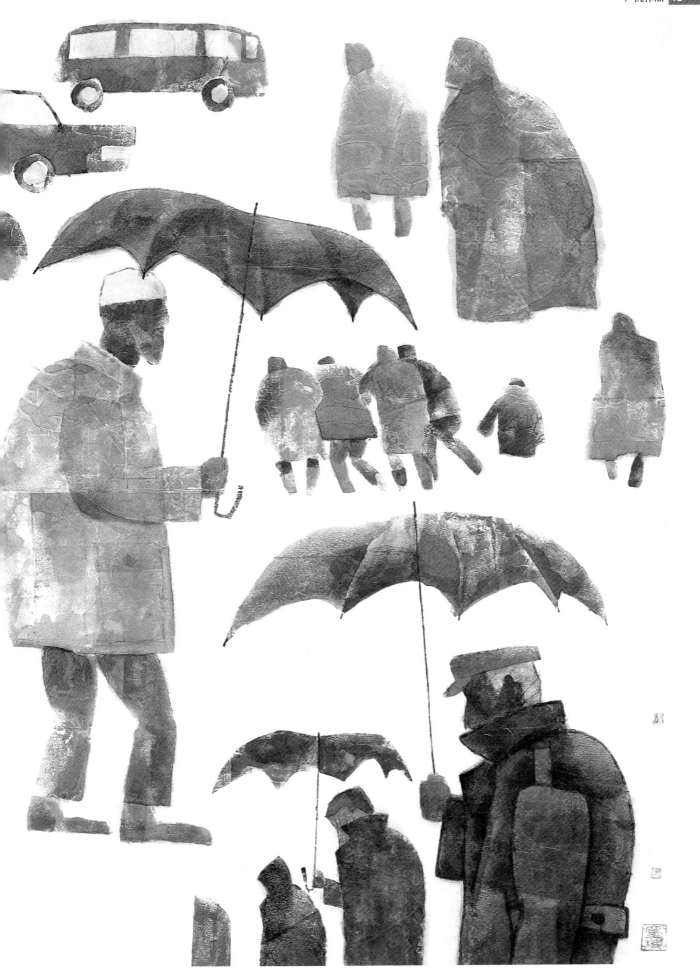

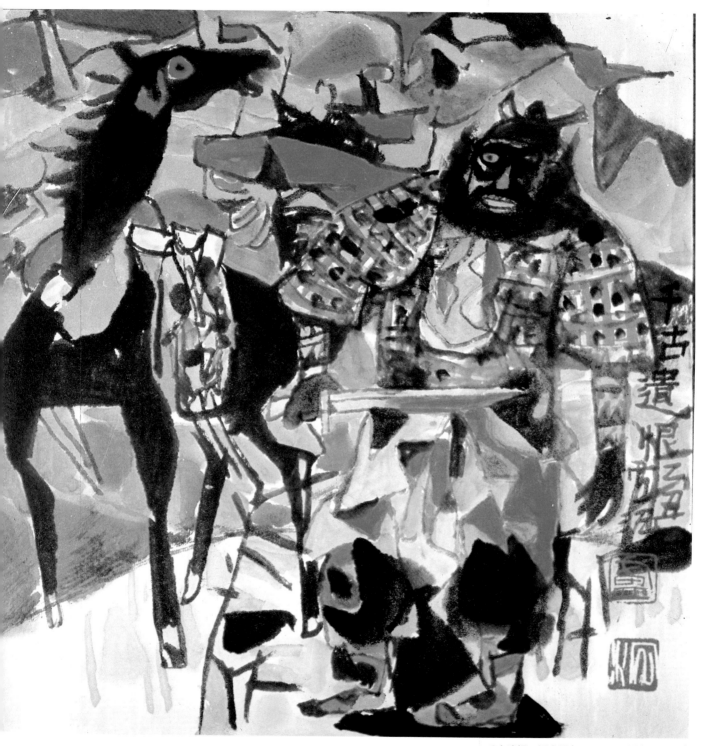

千古遗恨　纸本设色　33 × 33厘米　1985 年

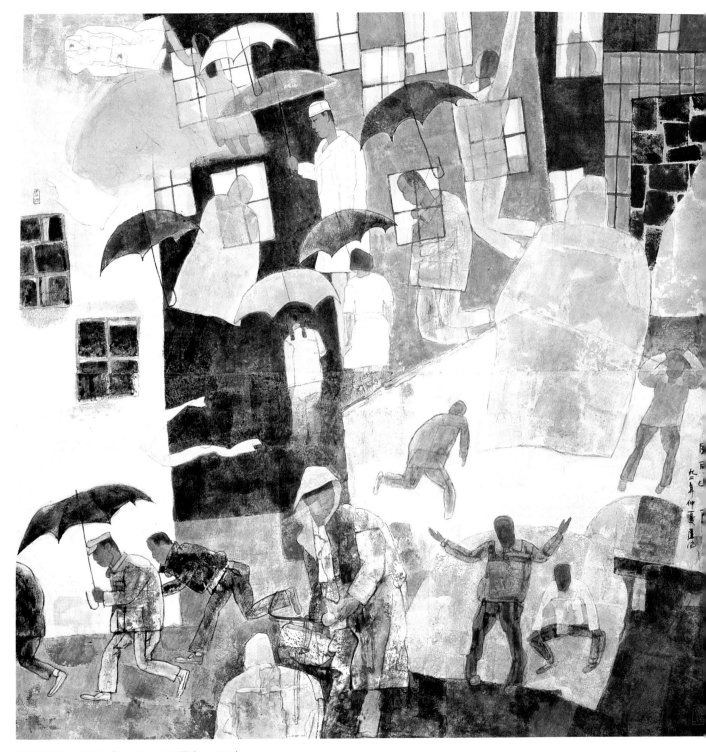

风雨近重阳　纸本设色　133 × 133 厘米　1992 年

鸣禽图　纸本设色　48.5 × 44.5厘米　1990年

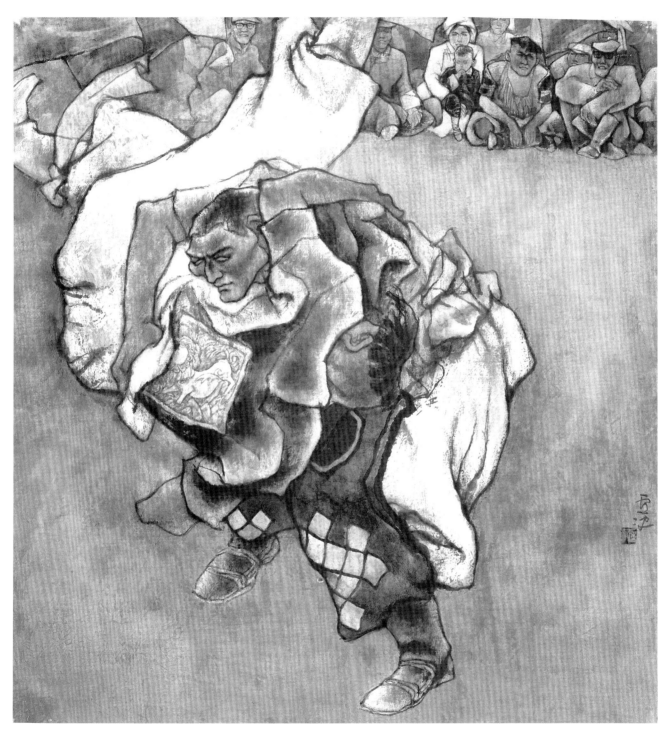

摔跤手　纸本设色　100 × 100厘米　1985 年

袁运生

袁运生艺术简历

| | |
|---|---|
| 1937年 | 4月4日生于江苏南通市。 |
| 1955年 | 毕业于南通中学。 |
| 1962年 | 毕业于中央美术学院油画系董希文工作室。 |
| 1978年 | 在云南省博物馆举办个展。 |
| 1979年 | 任教于中央工艺美术学院，同年为北京国际机场创作大型壁画"泼水节——生命的赞歌"。 |
| 1980年 | 任教于中央美术学院壁画系。 |
| 1982年 | 应美国政府、哥伦比亚大学邀请访问美国。作文化交流并讲学。 |
| 1983年 | 作塔夫茨大学访问艺术家。应邀为该校图书馆作巨幅壁画《红＋兰＋黄＝白？（关于两个中国神话）》。 |
| 1983年 | 4月在波士顿市政府大厅举办个展。 |
| 1983年 | 8月至次年2月被斯密斯、安培斯特等五所大学联合邀请为访问艺术家，并举办个展。水墨画《梦》为斯密斯博物馆收藏。 |
| 1984至1988年 | 作哈佛大学访问艺术家、客座教授。并举办多次画展。期间纽约布鲁克林博物馆参加联展，纽约长岛举办个展。 |
| 1985年 | 参加加拿大国际壁画会议并创作壁画一幅。 |
| 1987年 | 在纽约苏荷举办个人画展。 |
| 1988年 | 参加韩国国际奥运会艺术家大展。作品《葡萄酒》被国家现代艺术博物馆收藏。 |
| 1988至1992年 | 在英国伦敦、牛津大学、荷兰阿姆斯特丹多次举办个展。 |
| 1992年 | 洛杉矶个展。在台北玄门画廊举办个展。 |
| 1993年 | 在北京国际艺苑举办个展。 |
| 1994年 | 南依里诺作访问艺术家。 |
| 1996年 | 8月为哈佛大学公共卫生学院创作的大型丝质壁挂《人类的寓言》的揭幕典礼。9月回国，任中央美术学院油画系第四画室主任。 |
| 1997年 | 4月北京个展。 |
| 1998年 | 7月为天津平津战役纪念馆序厅壁画主稿。 |

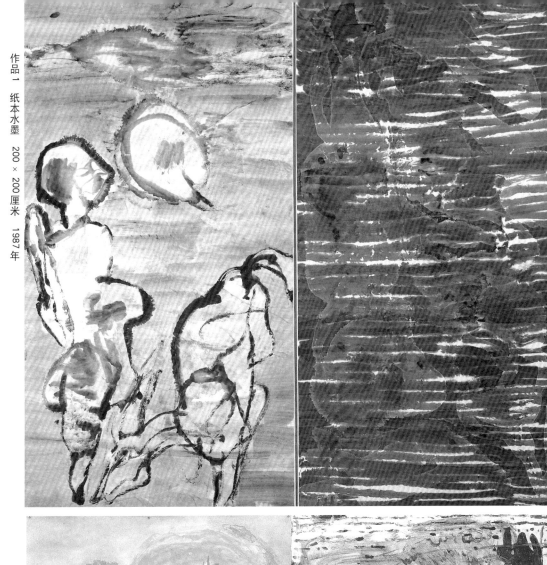

作品 1　纸本水墨　200 × 200 厘米　1987 年

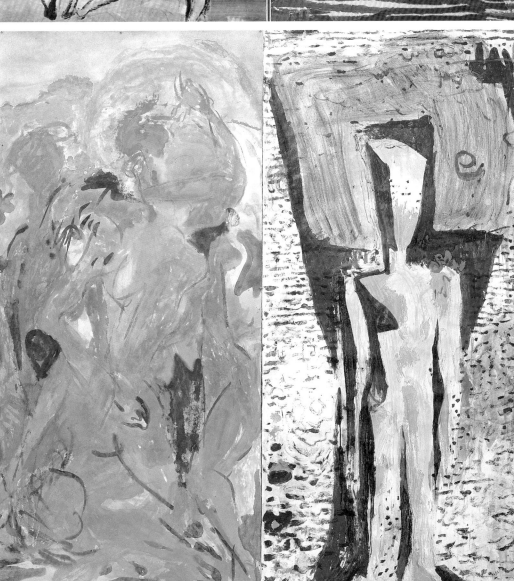

作品 2　纸本设色　240 × 240 厘米　1993 年

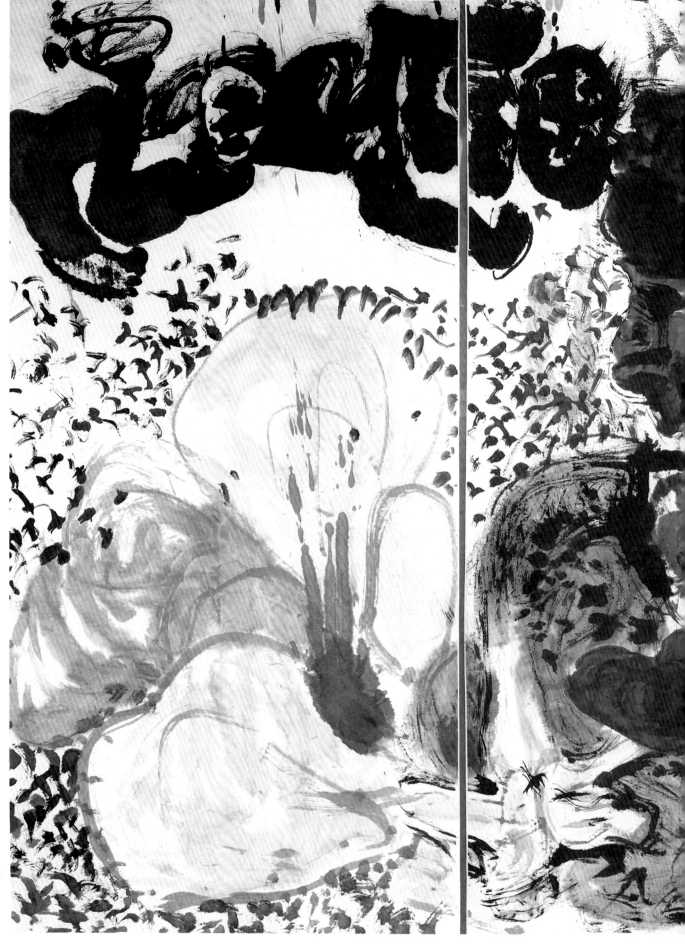

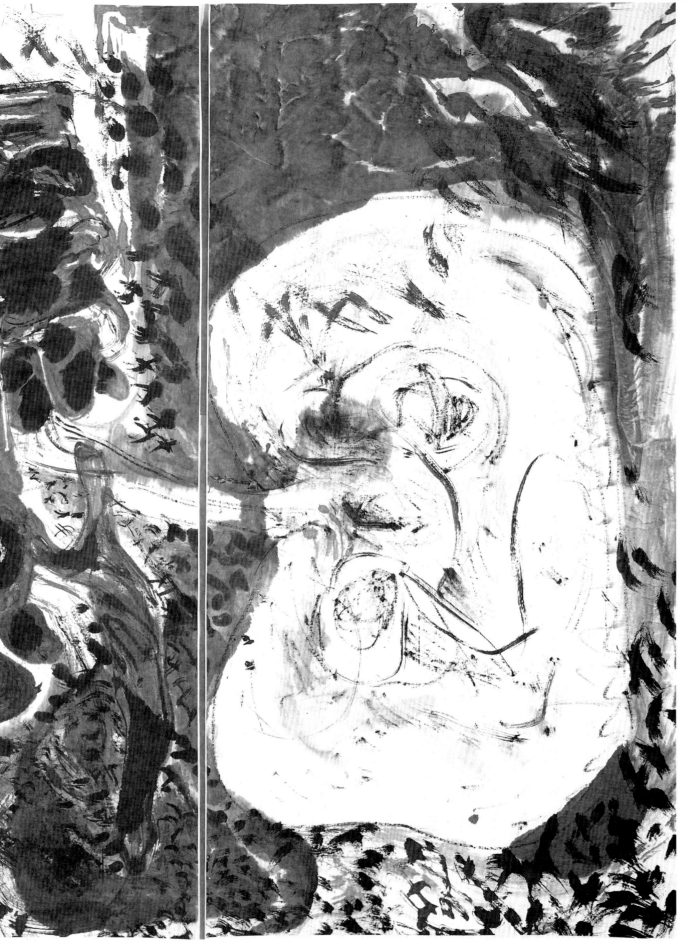

作品3 纸本水墨 200 × 200厘米 1987年

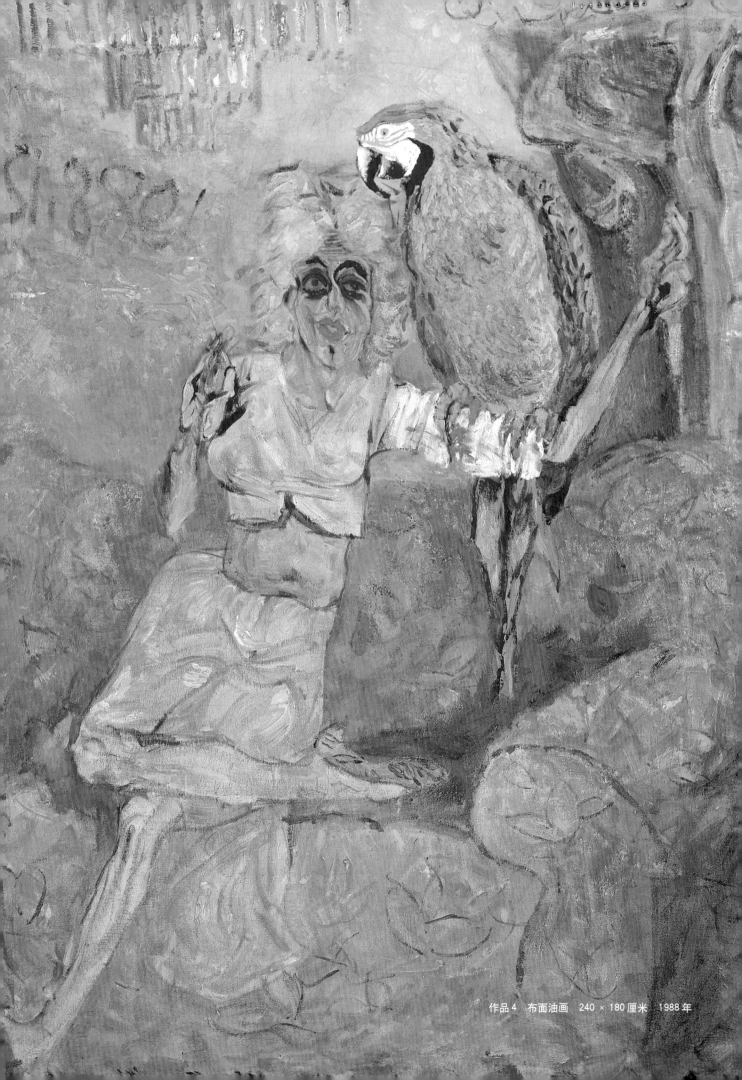

作品 4　布面油画　240 × 180 厘米　1988 年

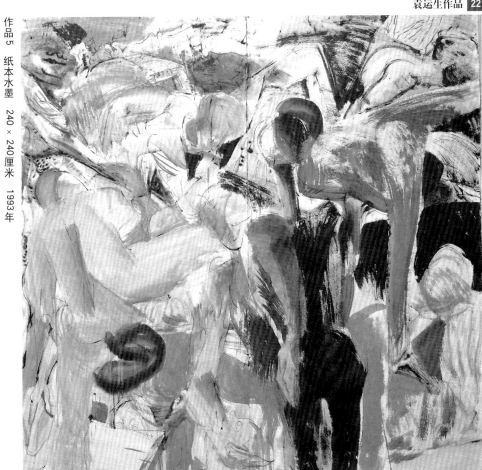

作品 5　纸本水墨　240×240厘米　1993年

作品 6　布面油画　180×180厘米　1988年

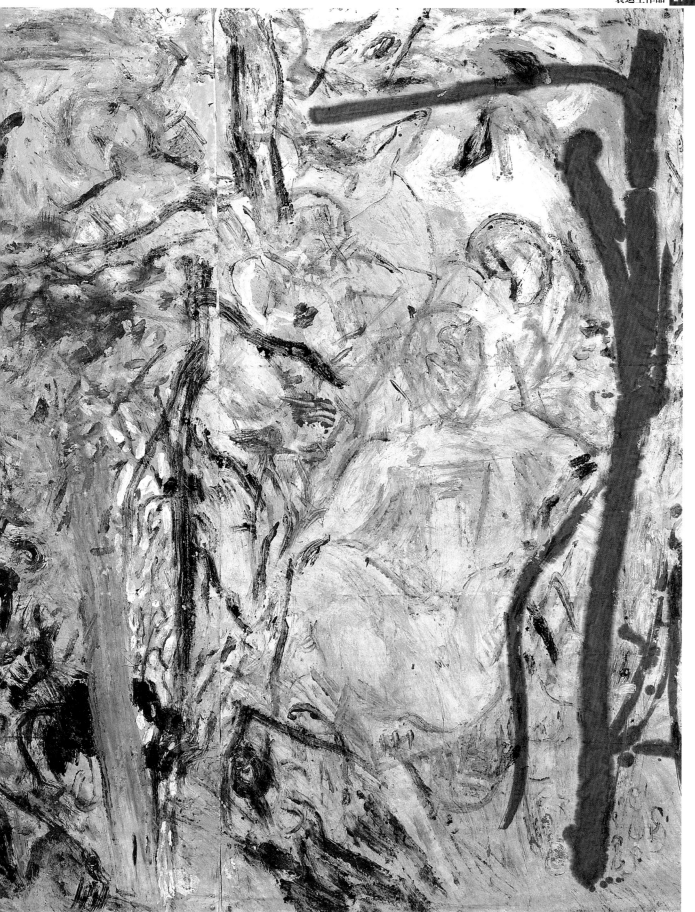

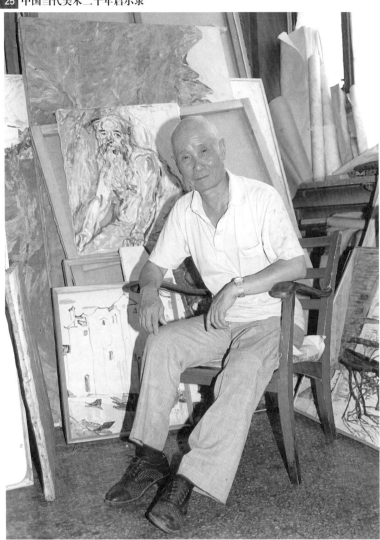

罗尔纯

罗尔纯艺术简历

1930 年　　4 月出生于湖南。

1951 年　　毕业于苏州美专。

1951 年至 1959 年　　北京人民美术出版社任编辑。

1959 年至 1964 年　　北京艺术学院美术系任讲师。

1964 年至今　　中央美术学院任副教授、教授。

　　作品曾参加第六、七、八届全国美展及国内外大型展览。曾在国内和纽约、巴黎、台湾多次举办个展。

　　出版有《罗尔纯画集》等数种画作。

花　布面油画　70 × 60 厘米　1985 年

塞纳河一角　布面油画
60 × 74厘米　1994年（上图）

红土　布面油画　70 × 65厘米　1980年

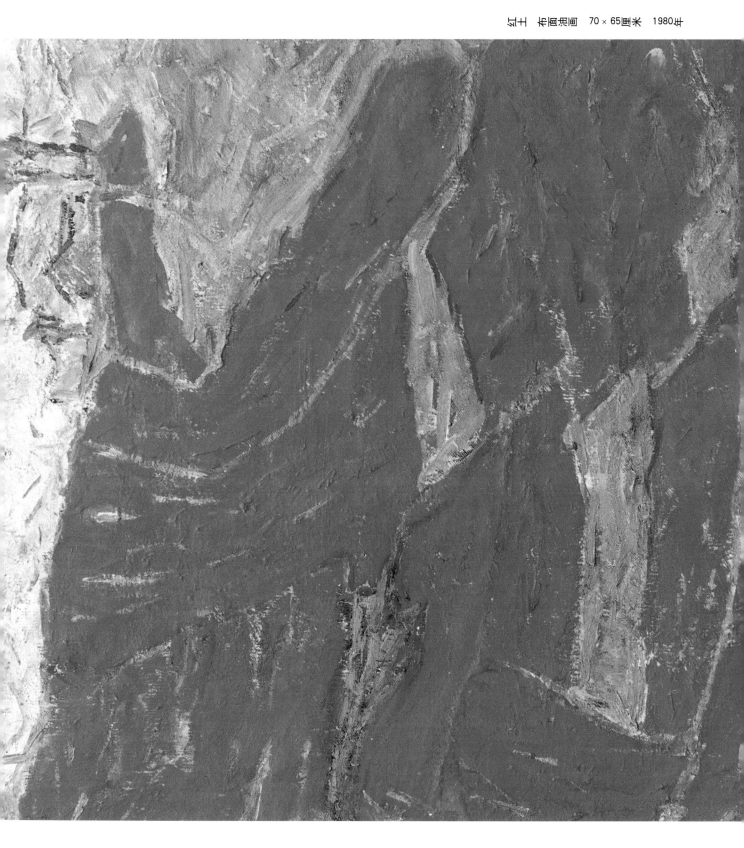

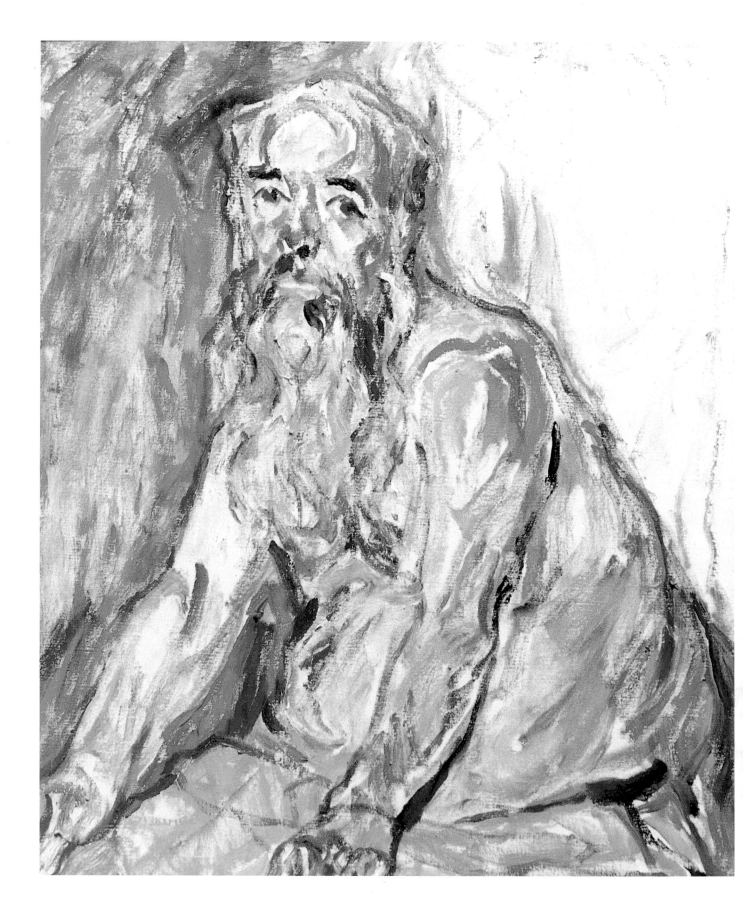

老柯　布面油画　65×70厘米　1989年

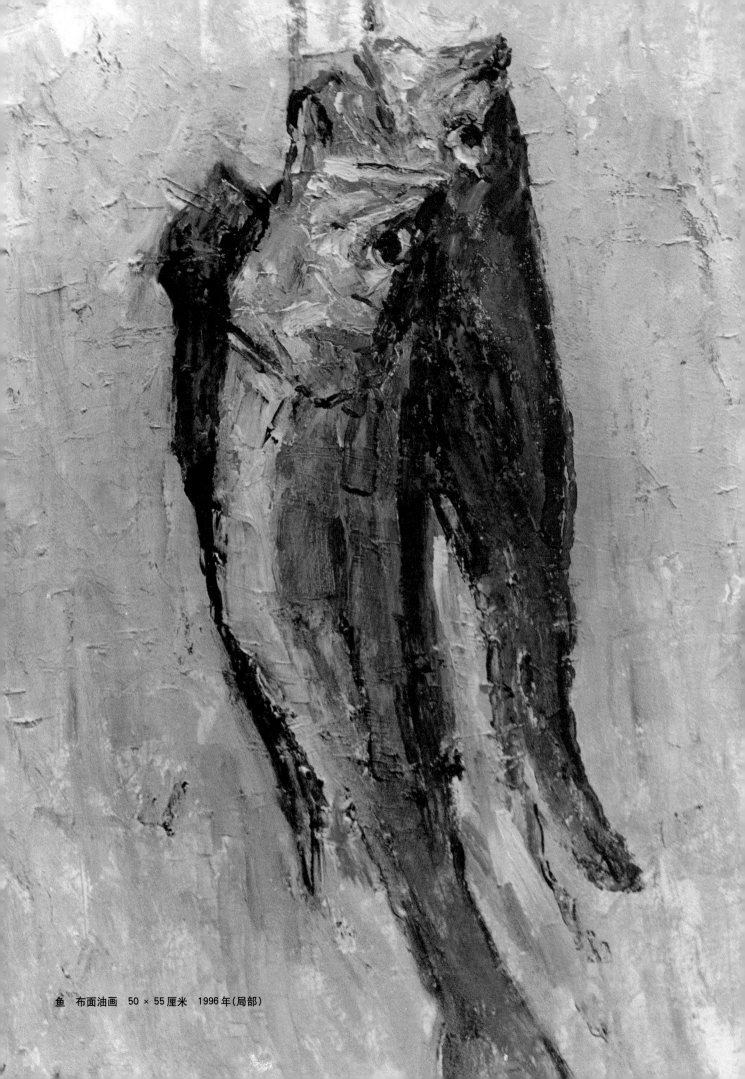

鱼　布面油画　50 × 55厘米　1996 年（局部）

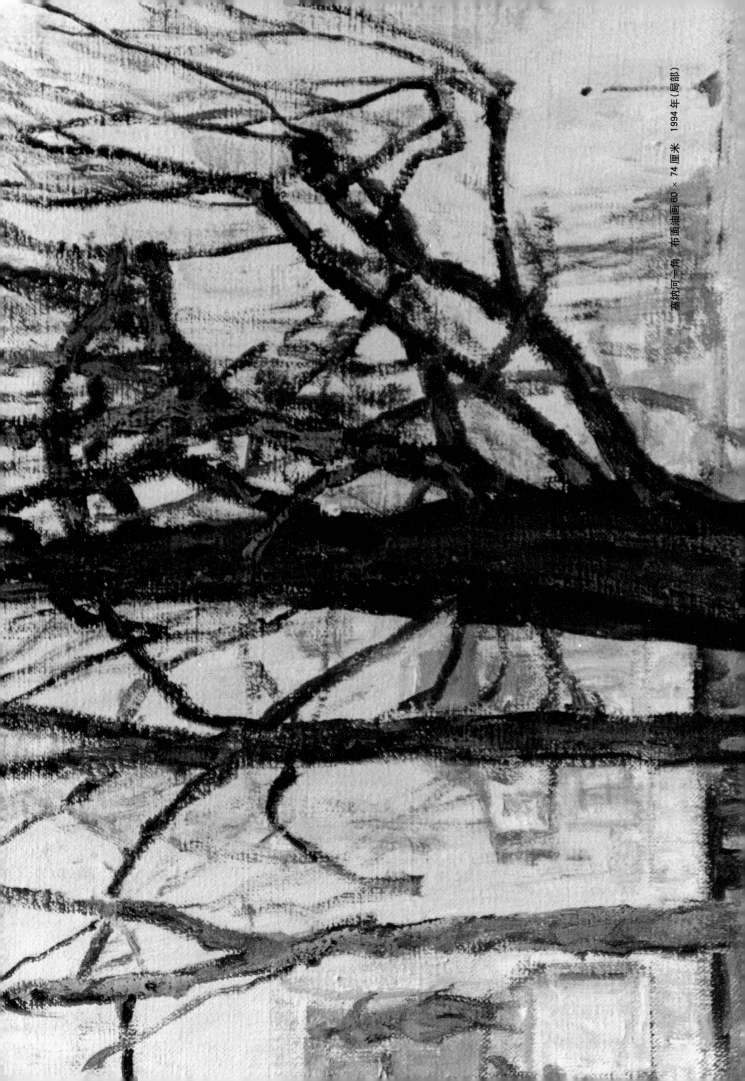

尚 扬

尚扬艺术简历

| | |
|---|---|
| 1942 年 | 生于湖北洪湖县。四川开县人。 |
| 1964 年 | 《全国美术作品展》(中国美术馆)。 |
| 1965 年 | 毕业于湖北艺术学院美术系,任湖北人民出版社美术编辑。 |
| 1981 年 | 湖北美术学院油画系研究生毕业。 |
| 1984 年 | 《湖北省第六届美展》获金、铜牌奖(武汉展览馆);《第六届全国美展》获优秀作品奖(中国美术馆)。 |
| 1985 年 | 《首届中国体育美展》(中国美术馆)。任中国美术家协会理事。 |
| 1986 年 | 《第三届世界现代艺术展》(印度新德里);《中国当代油画展》(中国美术馆)。 |
| 1987 年 | 《中国现代油画展》(日本东京等九城市);《首届中国油画展》(上海展览馆);《湖北省首届油画展》获金奖(湖北美术学院展览馆)。任湖北美术学院教授、《首届中国油画展》评审委员。 |
| 1988 年 | 《'88 中国油画邀请展》(浙江美术学院展览馆)。 |
| 1989 年 | 《中国名家油画展》(日本东京);《第七届全国美展》(中国美术馆);《八人油画展》(中国美术馆)。任湖北美术学院副院长。 |
| 1991 年 | 《首届中国油画年展》获荣誉奖(中国历史博物馆);《中国现代美术大展》(日本河口湖美术馆)。任《首界中国油画年展》评审委员。 |
| 1992 年 | 《广州首届九十年代艺术双年展》获学术奖(广州国际展览中心);《中国油画展》(香港艺术馆);《'92 国际艺术博览会》(香港会议展览中心)。 |
| 1993 年 | 《后 89 中国新艺术展》(香港艺术中心、澳大利亚现代艺术博物馆);《汉姆巴赫国际夏季艺术节展》(德国);《'93 中国油画年展》(中国美术馆);《中日现代绘画展》(中国美术馆)。任华南师范大学教授、《'93 中国油画年展》评审委员。 |
| 1994 年 | 《后 89 中国新艺术展》(英国伦敦 MARHOROUGH 画廊);《巴塞尔国际艺术博览会》(瑞士);《抽象绘画联展》(香港);《第二届中国油画展》(中国美术馆);《美术批评家年度提名展》(中国美术馆)。任《第二界中国油画展》评审委员。 |
| 1995 年 | 《1989 后中国新艺术展》(加拿大温哥华)(美国);《中国油画现状展》(香港大学美术博物馆);《国际艺术博览会》(台湾台北);《1995 国际艺术博览会》(香港会议展览中心)。任华南师范大学美术研究所所长、中国油画协会副主席。 |
| 1996 年 | 《上海美术双年展》(上海美术馆);《中国油画学会展》(中国美术馆);《首届艺术学术邀请展》(香港艺术中心)。任《中国油画学会展》评审委员。 |
| 1997 年 | 《第十二届亚细亚国际美展》(澳门);《中国艺术大展》(上海刘海粟美术馆);《情结·中——海外华人艺术家作品联展》(上海美术馆);《中国肖像艺术百年展》(中国美术馆)。任首都师范大学美术系教授、华南师范大学美术研究所兼职教授。 |
| 1998 年 | 《中国当代艺术展》(意大利雷维内宫博物馆)。 |

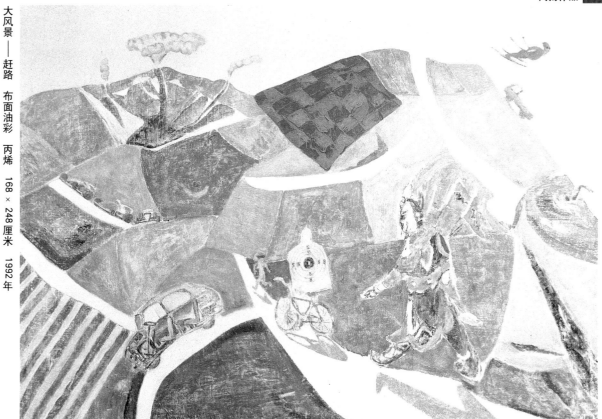

大风景——赶路 布面油彩 丙烯 168 × 248 厘米 1992 年

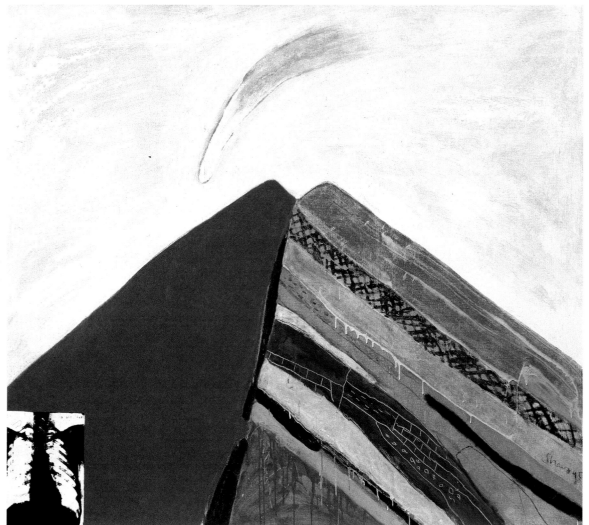

大风景诊断之二 布面油彩 丙烯 173 × 200 厘米 1995 年

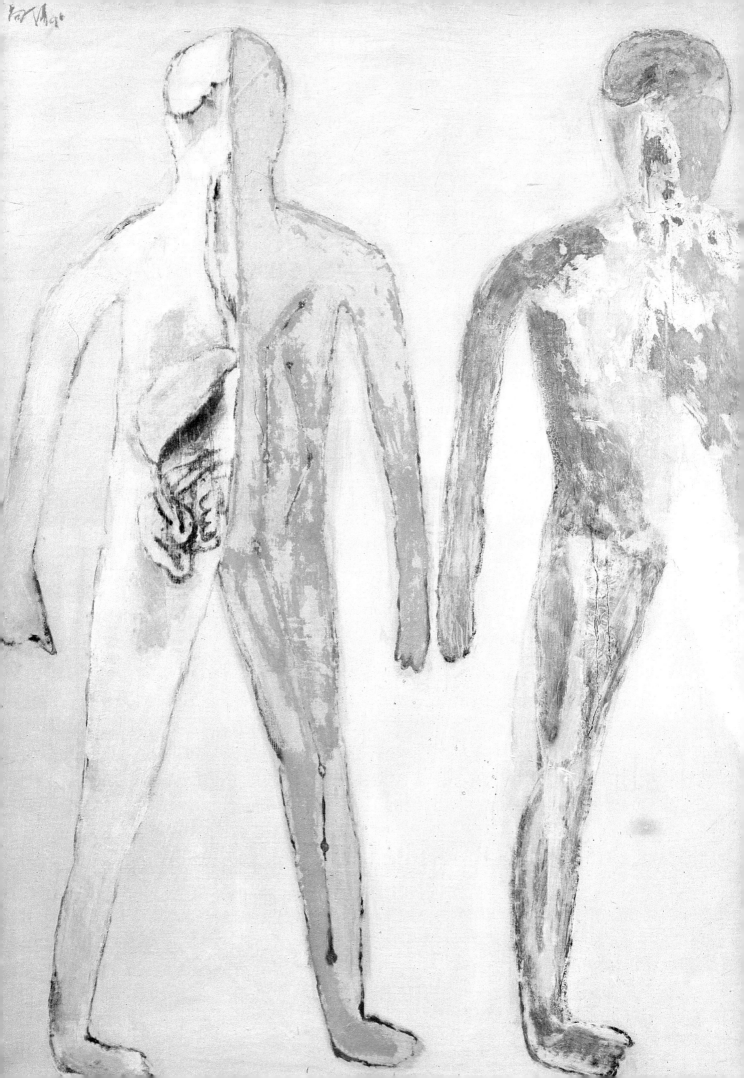

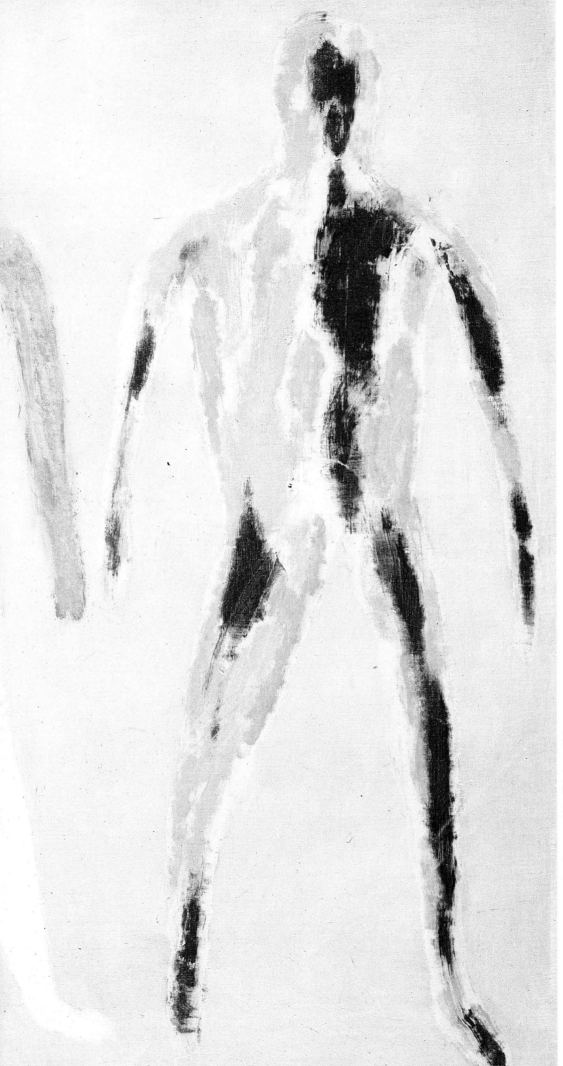

深呼吸三人组　布面油画　丙烯　153×193厘米　1996年

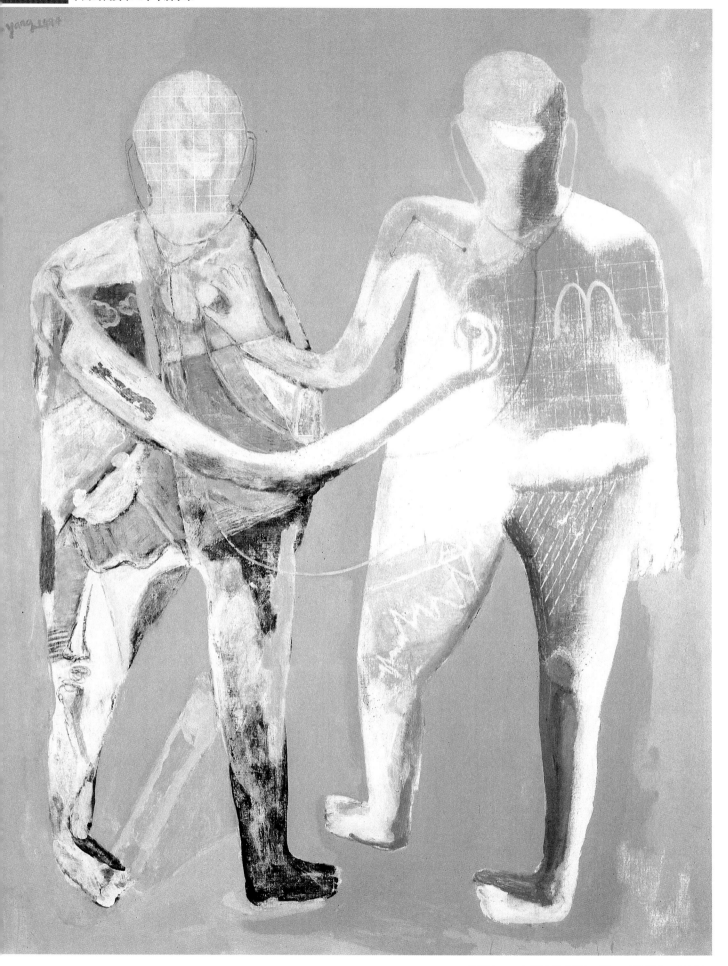

诊断之二　布面油彩　丙烯　193 × 153厘米　1994 年

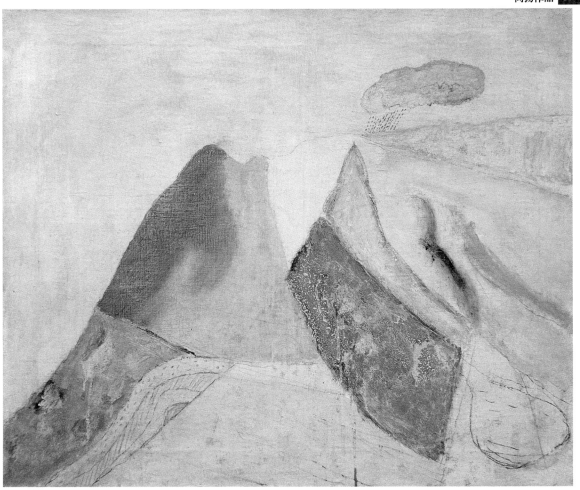

E地风景之二 布面油画 65×80厘米 1996年

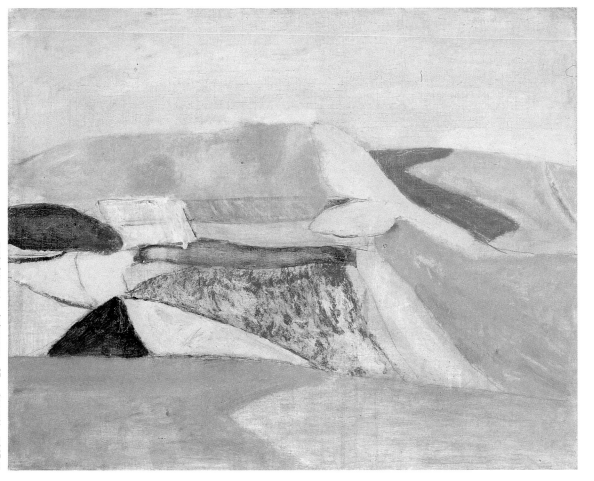

E地风景之一 布面油画 65×81厘米 1995年

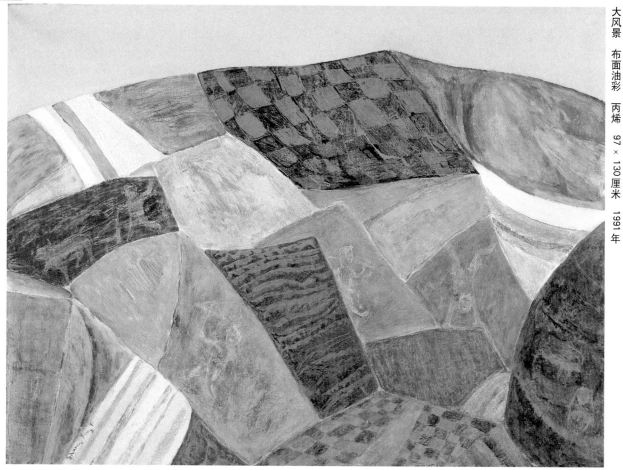

大风景 布面油彩 丙烯 97×130厘米 1991年

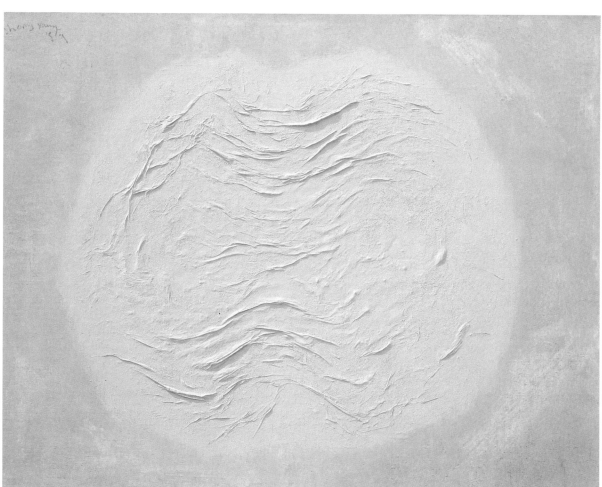

状态——5 综合材料 97×130厘米 1989年

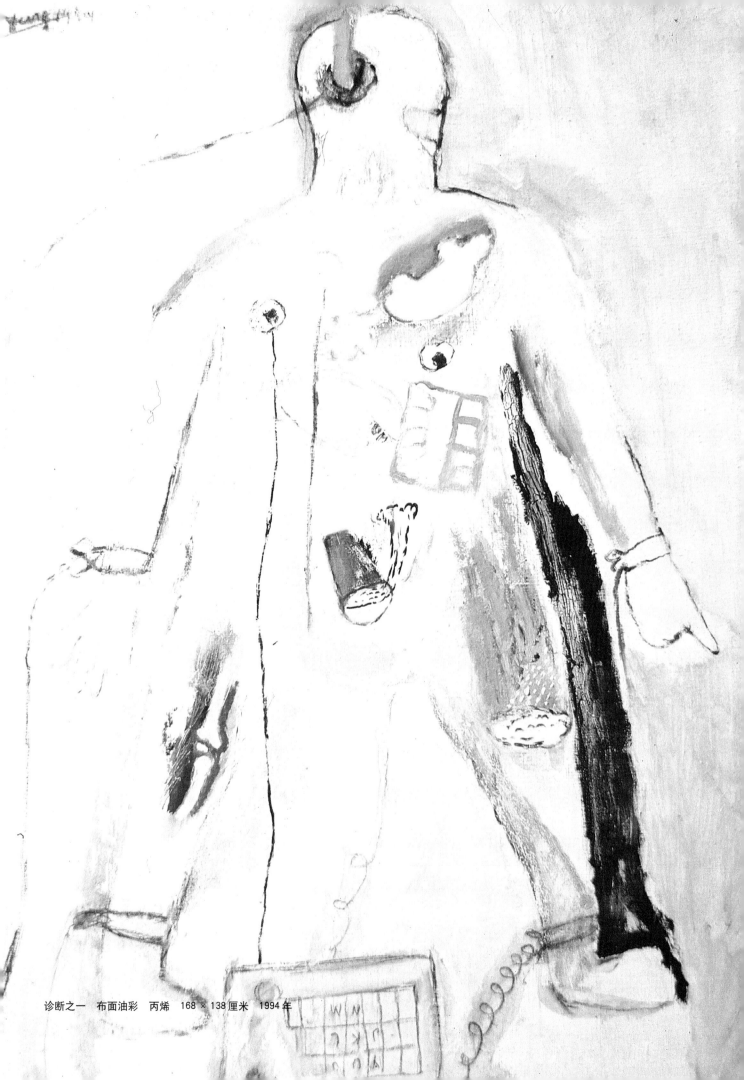

诊断之一　布面油彩　丙烯　168 × 138 厘米　1994 年

田世信

田世信艺术简历

　　1941年3月出生于北京，在京城完成了从小学到大学的全部学业。1964年毕业于北京艺术学院美术系，因自愿申请到贫远地区，被分配到贵州省清镇中学任教14年。1978年调入贵州省艺术学校（85年升格为艺术专科学校）美术系雕塑教研室任教。1989年调至中央美术学院雕塑创作研究所工作至今。现为中国美术家协会理事、中央美术学院雕塑创作研究所副教授。

　　多年来，田世信在从事美术教育工作的同时，创作了大量雕塑作品，并参加过国内外的多次展览，如1982年"法国春季沙龙邀请展"（巴黎），"贵州学习民族民间艺术新作展"（中国美术馆），1985年"全国第六届美展"（中国美术馆），1988年"当代中国优秀作品展"（日本）、1989年"田世信、刘万琪雕塑展"（中国美术馆）、第七届"全国美展"、1993年"海峡两岸雕塑展"（台湾）、1994年"94田世信雕塑展"（中国美术馆）等。其中《欢乐柱》获全国六届美展银质奖；《苗女》、《侗女》、《谭嗣同》、《母与子》、《欢乐柱》等20余件作品被中国美术馆收藏；《高坡上》、《司马迁》等20余件作品被国际艺苑收藏。以上作品还分别在《美术》、《美术家》、《中国艺术》、《人民日报》、《文艺报》、《文化报》、《中国青年报》等20余种报刊杂志上发表过。《欢乐柱》被编入《中国新文艺大系》和《中国美术五十年》。

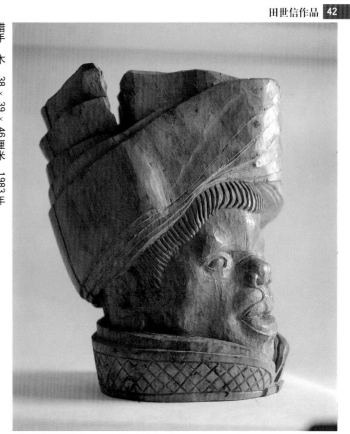

猎手　木　38 × 39 × 46 厘米　1983 年

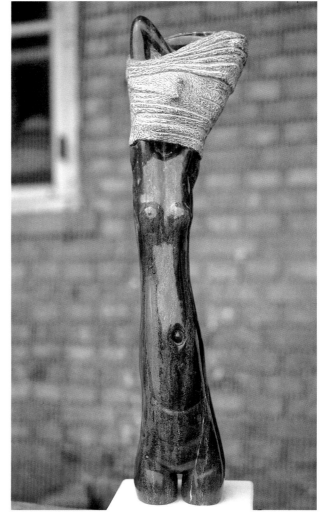

躯干　石　20 × 14 × 69 厘米　1991 年

鲁迅与青年　青铜　180×300×200厘米　1995年

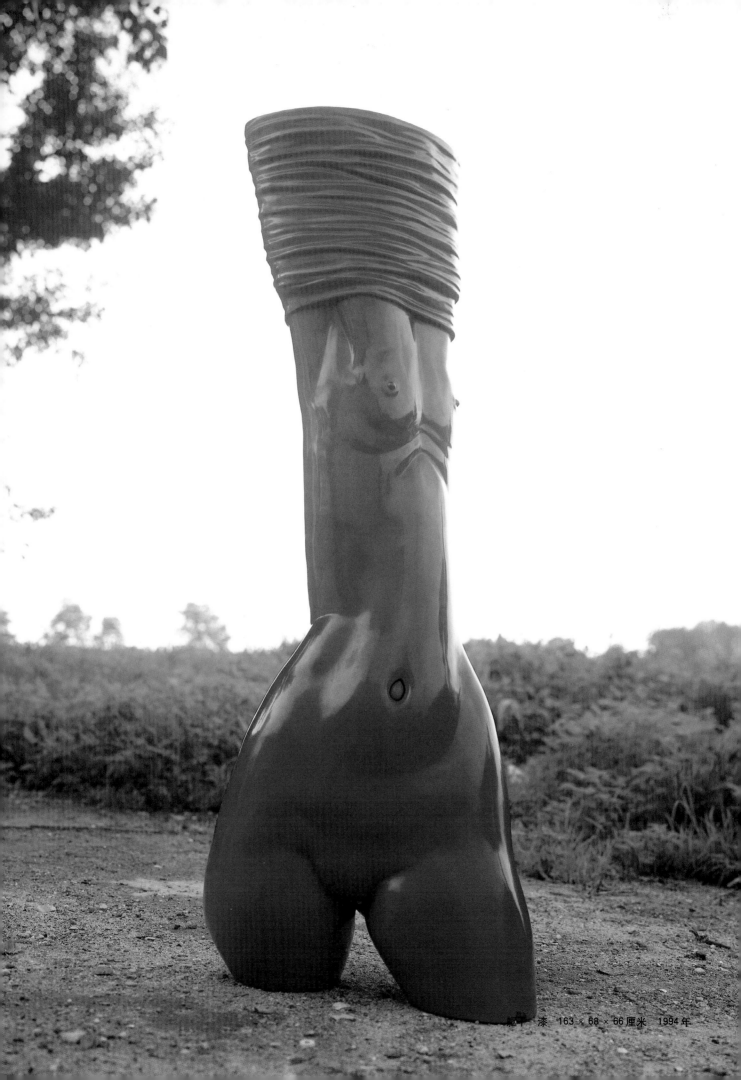

躯体 漆 163 × 68 × 66厘米 1994年

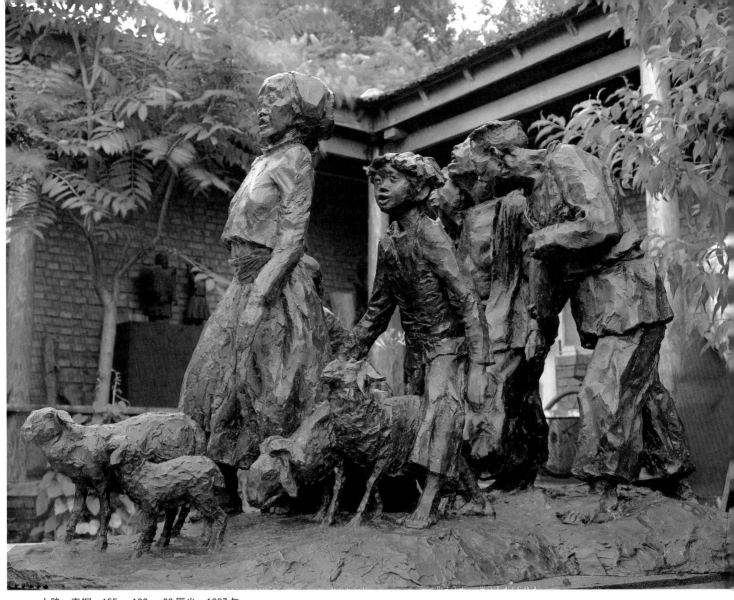

山路　青铜　155 × 100 × 90 厘米　1997 年

山音　青铜　260 × 400 × 220 厘米　1994 年

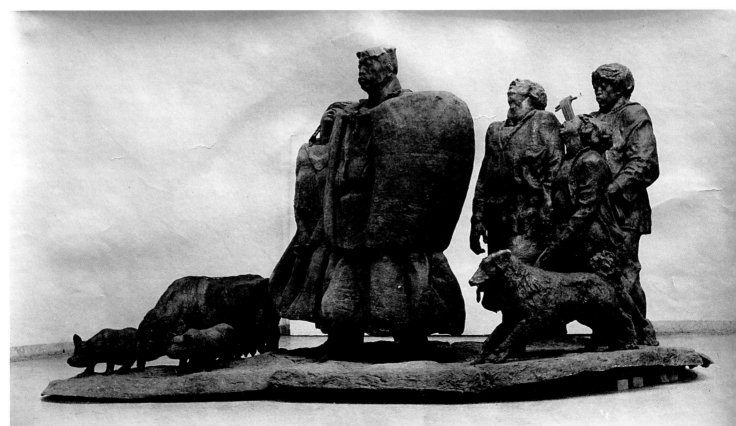

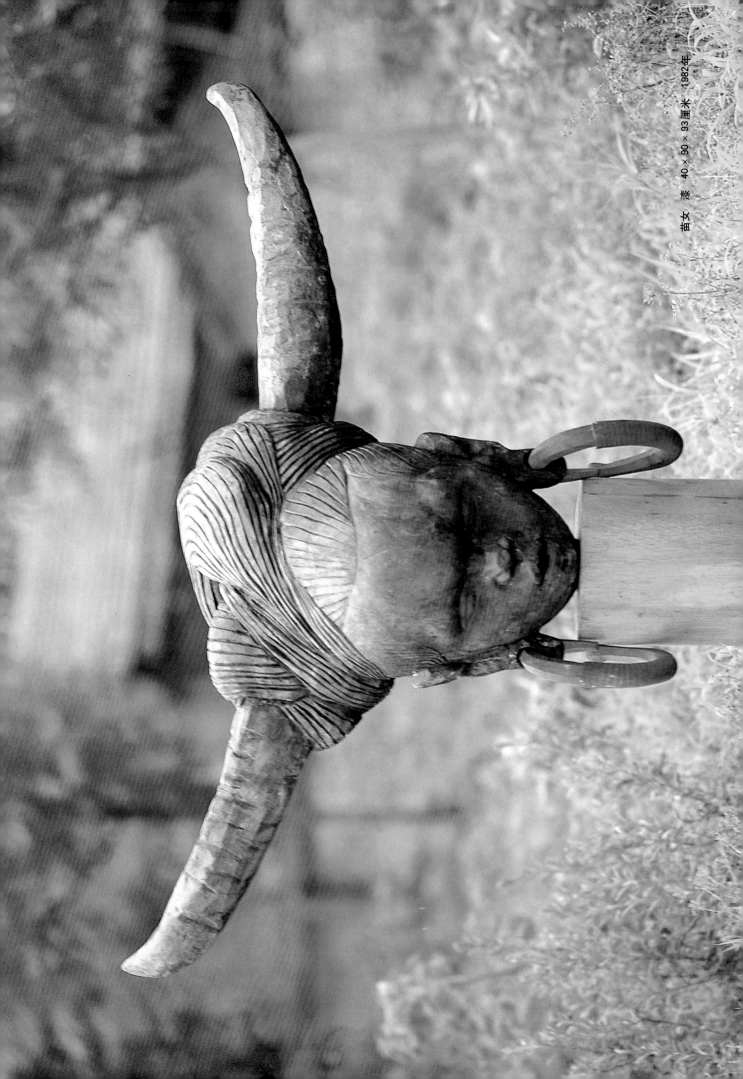

苗女　漆　40×90×93厘米　1982年

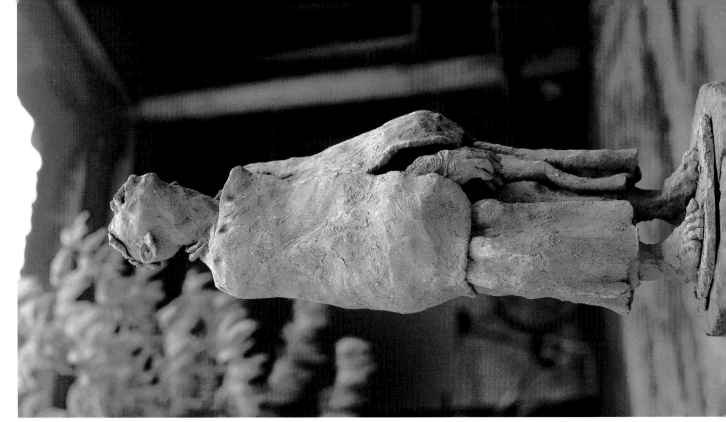

山风系列　陶　57 × 20 × 15厘米　1997年

谭耀回　木　35 × 32 × 45厘米　1984年

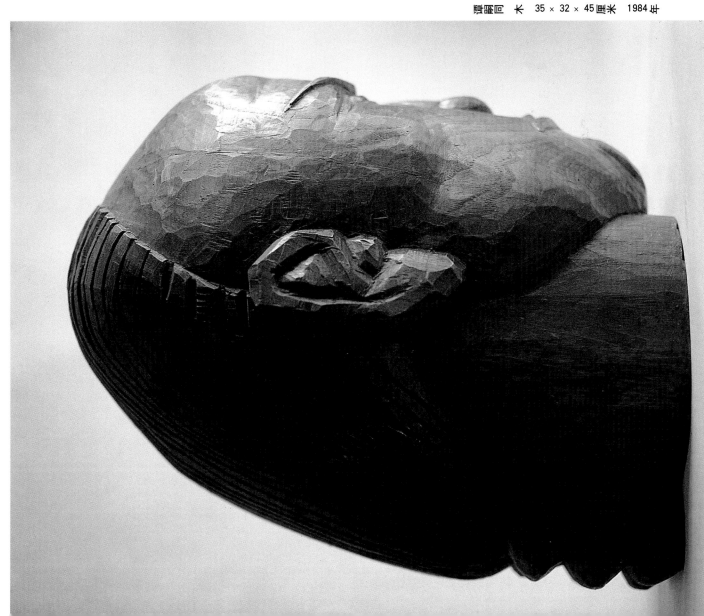

朱新建

**朱新建艺术简历**

　　1953年生于南京。1980年毕业于南京艺术学院工艺美术系，并留校任教。1988年成为职业画家。70年代中期开始学中国画兼画装饰画和漫画，1975年参加全国剪纸展，1981年参加全国第六届美展，1985年连环画《除三害》获全国少儿图书优秀奖，1986年参加湖北中国画创新展，1987年参加北京、江苏9人画展。为上海美术电影厂、中央电视台设计《老鼠嫁女》、《金元国历险记》、《皮皮鲁和鲁西西》等动画片的人物造型。1988年参加首届新文人画展，动画片《选美记》的造型设计获上海美术电影厂优秀奖及金鸡奖提名，同年参加比利时名人展。1989年，北京出版《朱新建画集》，同年应邀到巴黎美术学院访问。1990年参加巴黎名人画展。1992年在中国画研究院画廊举办名人展。1993年1月在比利时举办名人画展并出版画集，《金色的莲花》等作品先后被中国美术馆、法国国家图书馆 、布鲁塞尔皇家历史博物馆收藏。

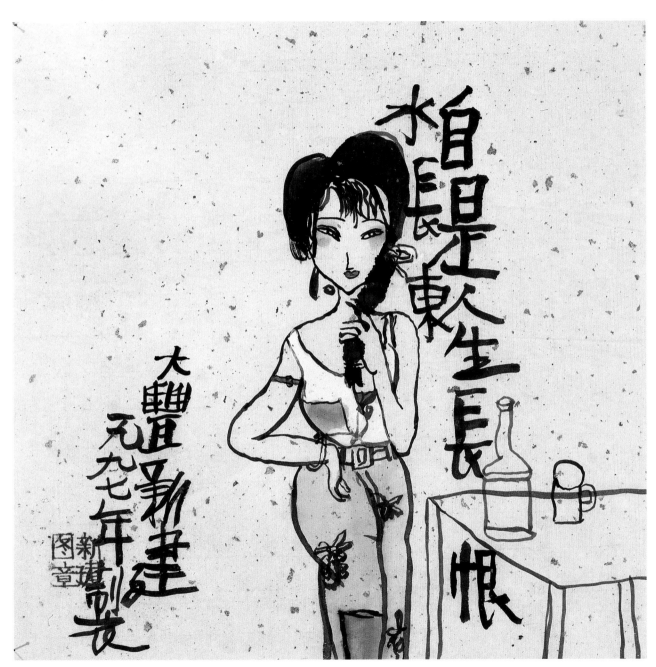

自是人生长恨水长东　纸本设色　65 × 65 厘米　1997 年

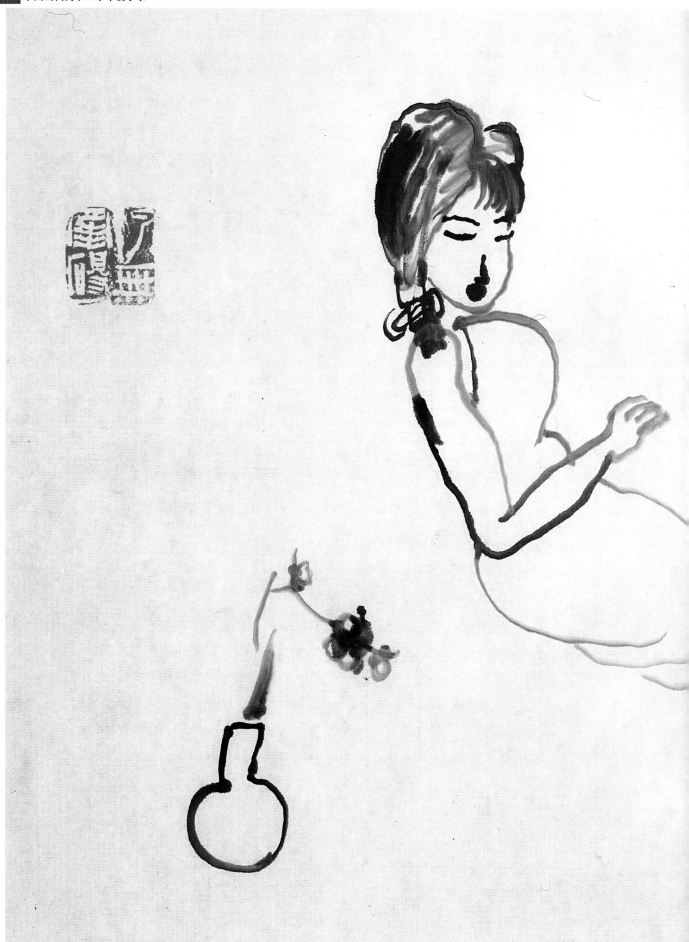

瓜漫水生初抹岸
黄梅雨细欲
楼

新建
章

美女如花　纸本设色

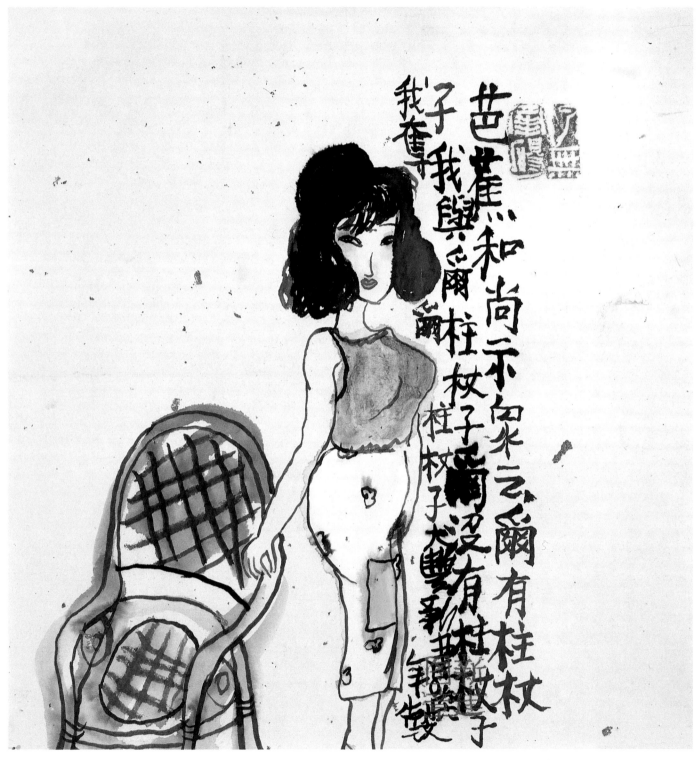

芭蕉和尚　纸本设色　65 × 65 厘米　1996 年

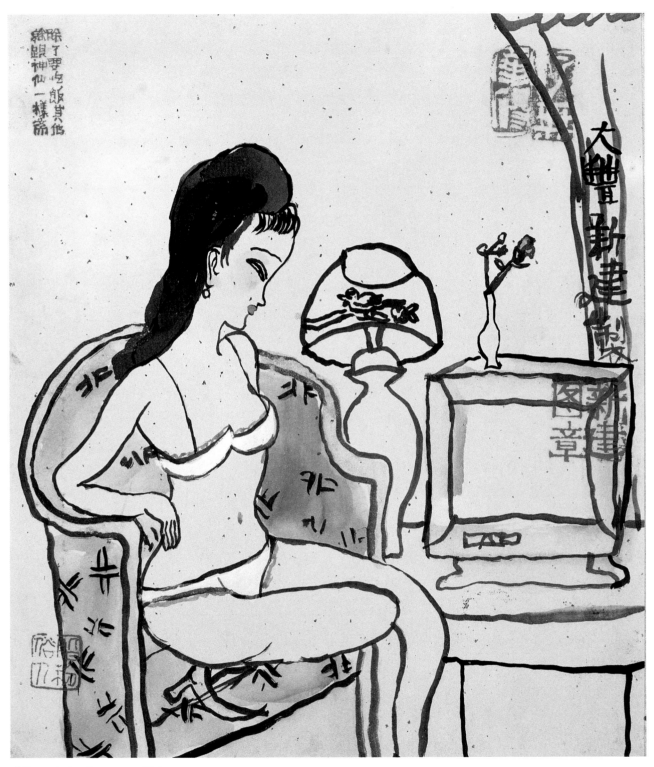

赏梅图 纸本设色 65 × 65 厘米

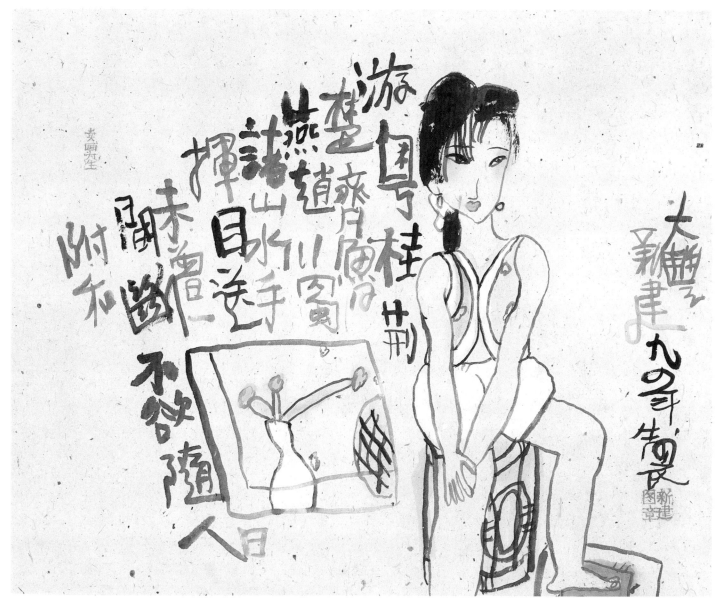

人物　纸本设色　65 × 75厘米　1994年

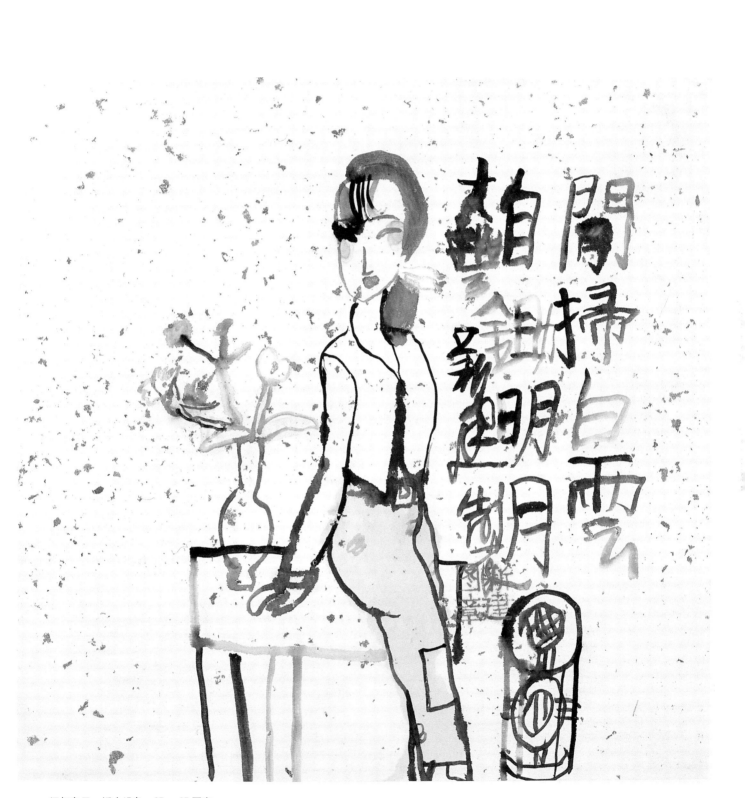

闲扫白云　纸本设色　65 × 65 厘米

朝 戈

朝戈艺术简历

| 1957 年 | 出生。蒙古族。 |
| 1976 年 | 在内蒙古草原下乡。 |
| 1978 年 | 考入中央美术学院油画系。 |
| 1982 年 | 本科毕业并获学士学位。 |
| 1986 年 | 参加在加拿大举行的"中国艺术节"。 |
| 1987 年 | 创作《蒙古女像》、《极端者》并参加首届中国油画展。 |
| 1988 年 | 创作了《大气》、《极》等作品参加油画人体艺术大展。 |
| 1989 年 | 参加在美国举行的《现代中国绘画展》。开始创作《宽阔的风景》、《红光》等作品。《红光》为香港大学博物馆收藏。 |
| 1990 年 | 创作《敏感者》、《年青的面孔》。 |
| 1989 至 1990 年 | 作品在香港、台湾、日本、新加坡多次展出。 |
| 1991 至 1995 年 | 画作多次在香港佳士德拍卖。 |
| 1992 年 | 出版个人画册《朝戈——中国现代艺术品评书》。 |
| 1993 年 | 在莫斯科、彼得堡举办画展、并进行艺术考察。 |
| 1994 年 | 参加《批评家提名展》。在《第二届中国油画展》上获中国美术家协会、中国油画艺术委员会颁发的中国油画艺术奖。 |
| 1995 年 | 应美国亚州艺术协调会议的邀请在美国举办个人展览，并进行讲学和艺术考察。 |
| 1996 年 | 参加首届中国油画学会展。 |
| 1997 年 | 参加中国油画肖像百年展，并任中国油画学会、中国肖像百年展评委。参加国际著名的威尼斯双年展。参加中国油画学会主办的《走向二十一世纪——中国青年油画展》。 |
| 1998 年 | 参加《中国当代重要美术家作品展览》。现任教于中央美术学院第一工作室。 |

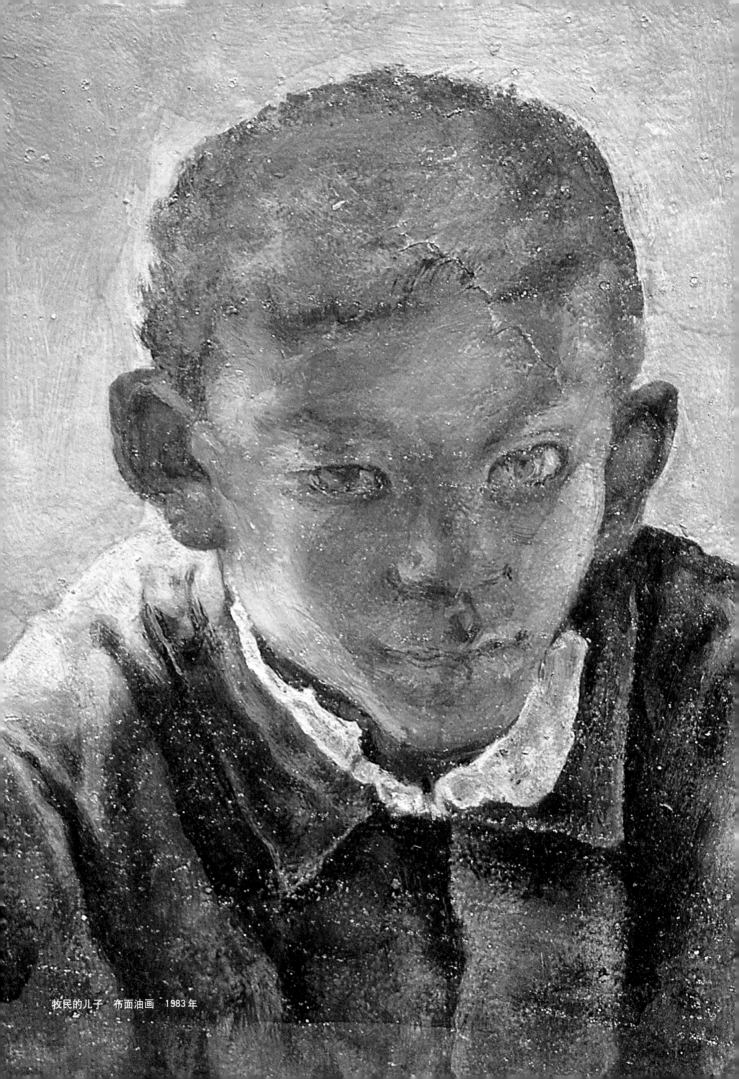

牧民的儿子　布面油画　1983 年

沉默的朋友（局部）

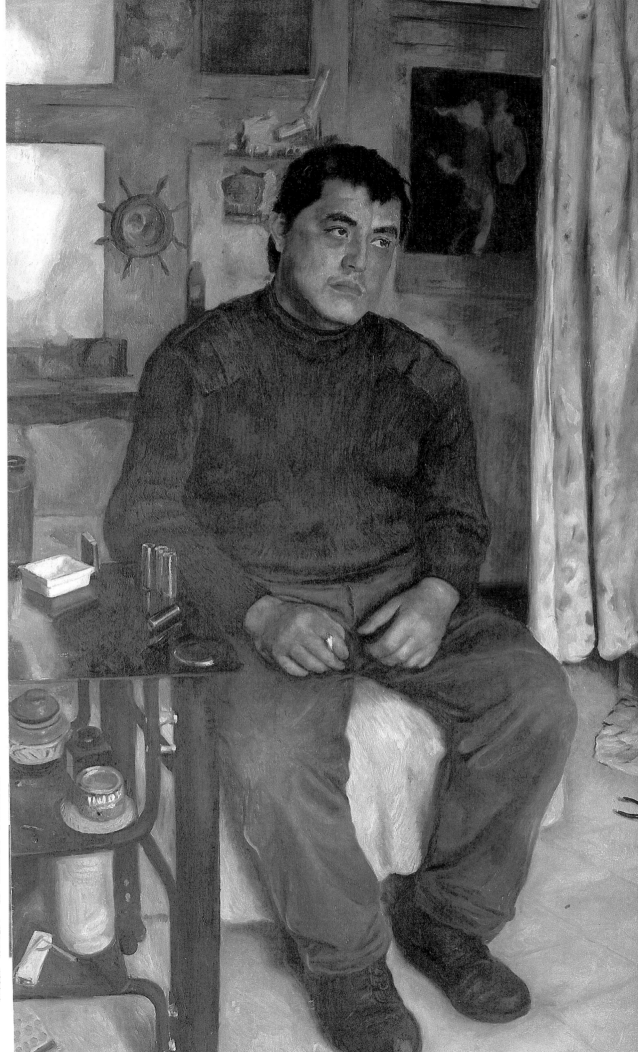

沉默的朋友　布面油画　80×145厘米　1994年

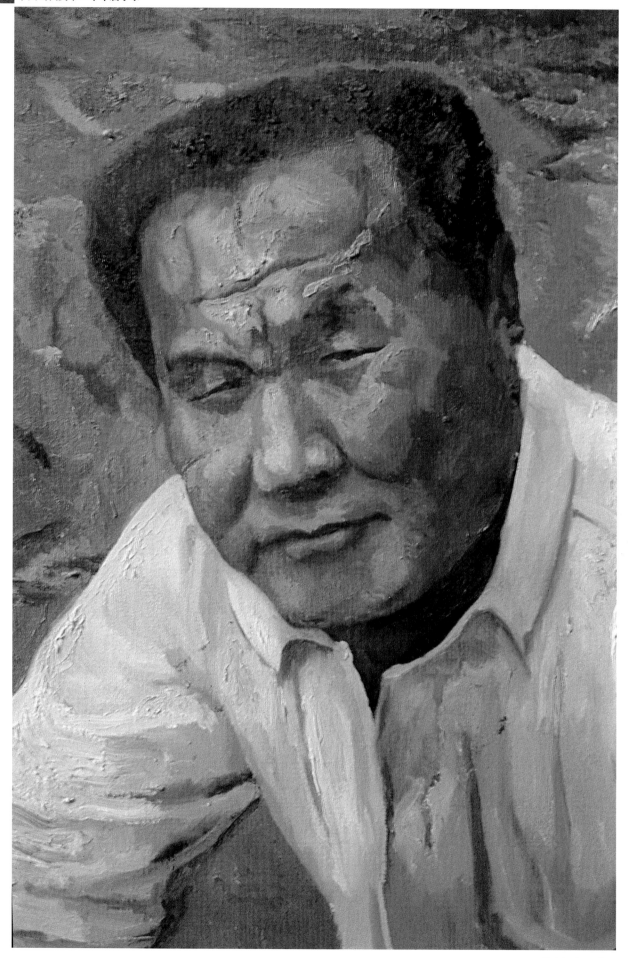

蒙古烟尘（局部）

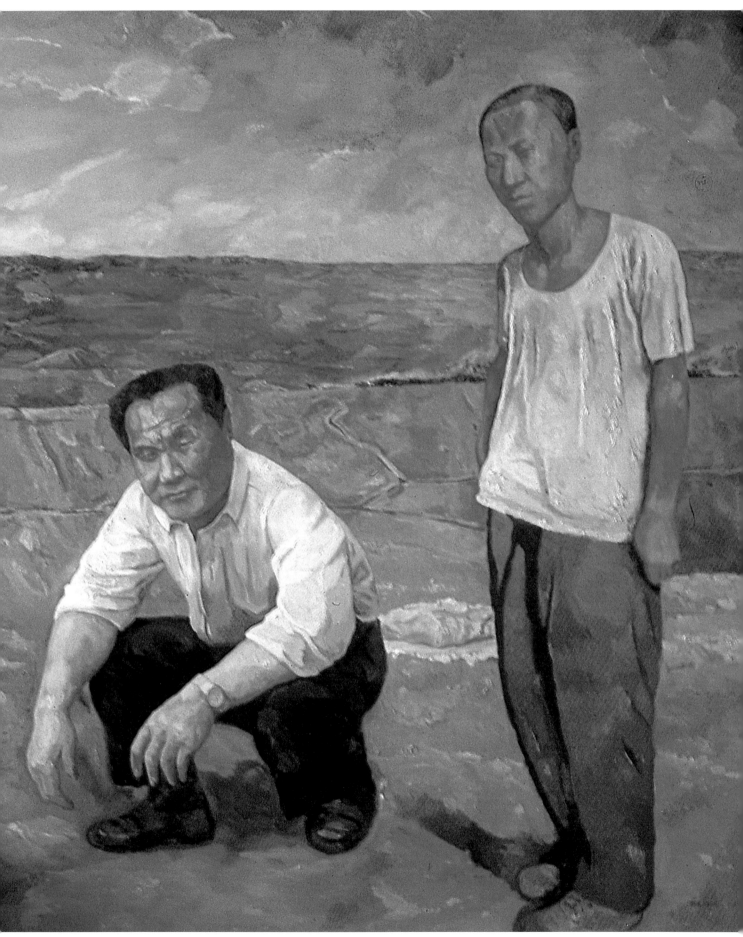

蒙古烟尘　布面油画　164 × 180厘米　1997年

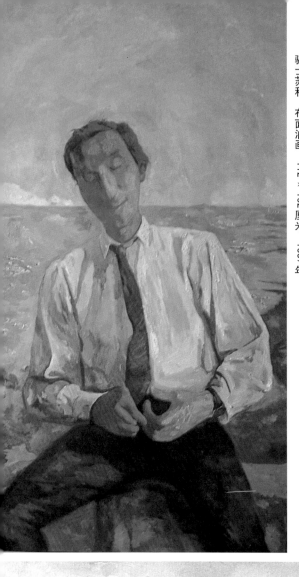

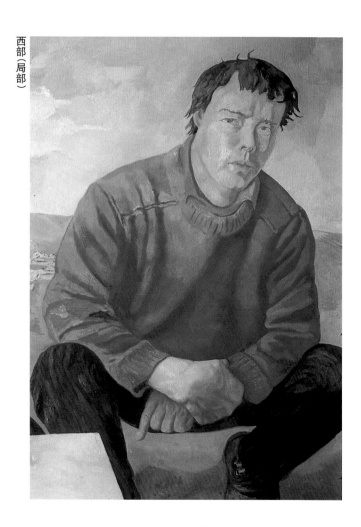

骑士苏和　布面油画　112 × 192 厘米　1997 年

西部（局部）

西部　布面油画　156 × 105 厘米　1996 年

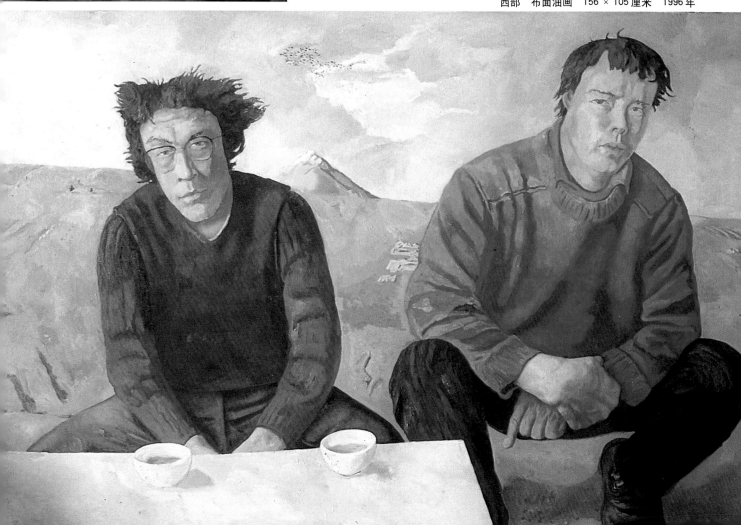

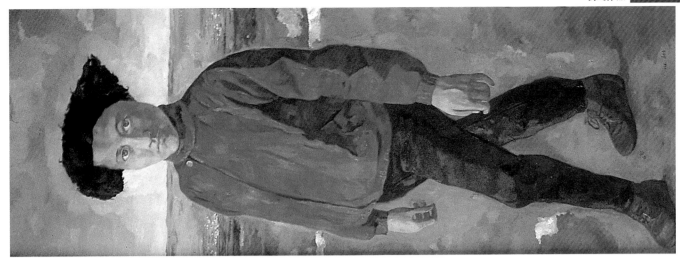

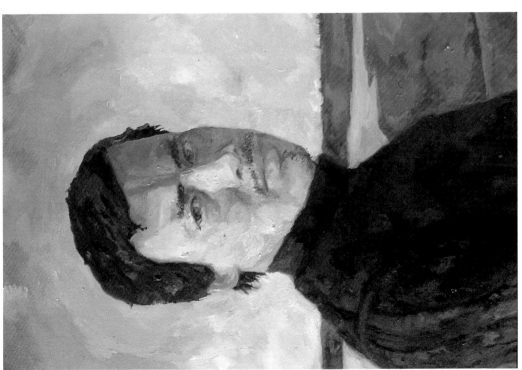

持锹的人 （局部）

持锹的人　布面油画　170×93厘米　1996年　（左图）

人物　布面油画　62×170厘米　1997年（右图）

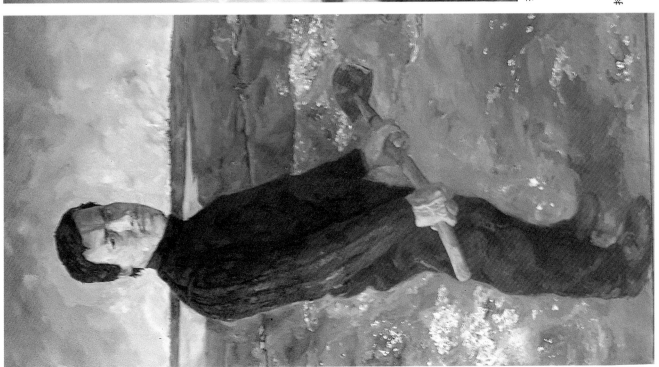

田黎明

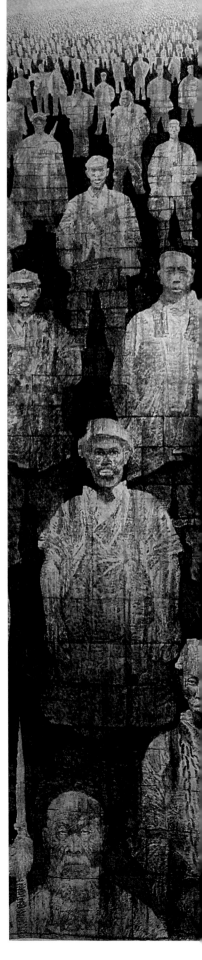

碑林　纸本设色　220×200厘米　1984年

田黎明艺术简历

| 1955 年 | 5 月生于北京。安徽合肥人。 |

1955 年　　5 月生于北京。安徽合肥人。

1982 年　　在中央美术学院国画系进修。

1985 年　　《碑林》获全国第六届美展优秀作品奖。《闪光》油画获
　　　　　　金盾美展一等奖。

1987 年　　《碑文》获全国首届书画大奖赛三等奖。

1988 年　　《小溪》获北京国际水墨画展大奖。

1989 年　　考取卢沉研究生。《秋月》获大陆、香港台湾新人作品展
　　　　　　佳作奖。

1991 年　　荣宝斋出版《田黎明画集》。

1992 年　　广西美术出版社出版《田黎明画集》。

1993 年　　参加'93 批评家提名展。

1994 年　　参加世纪末中国画人物画作品展。

1996 年　　参加国际艺苑举办的《水墨延伸展》。

1997 年　　河北教育出版社出版《田黎明画集》。

1988 至 1992 年　　多次参加国内一些大型学术活动美展，并赴美
　　　　　　　　　　国、韩国、日本、英国、法国参加学术作品展
　　　　　　　　　　览活动，作品均被收藏。现为中国美术家协会
　　　　　　　　　　会员，中央美术学院中国画系副教授。

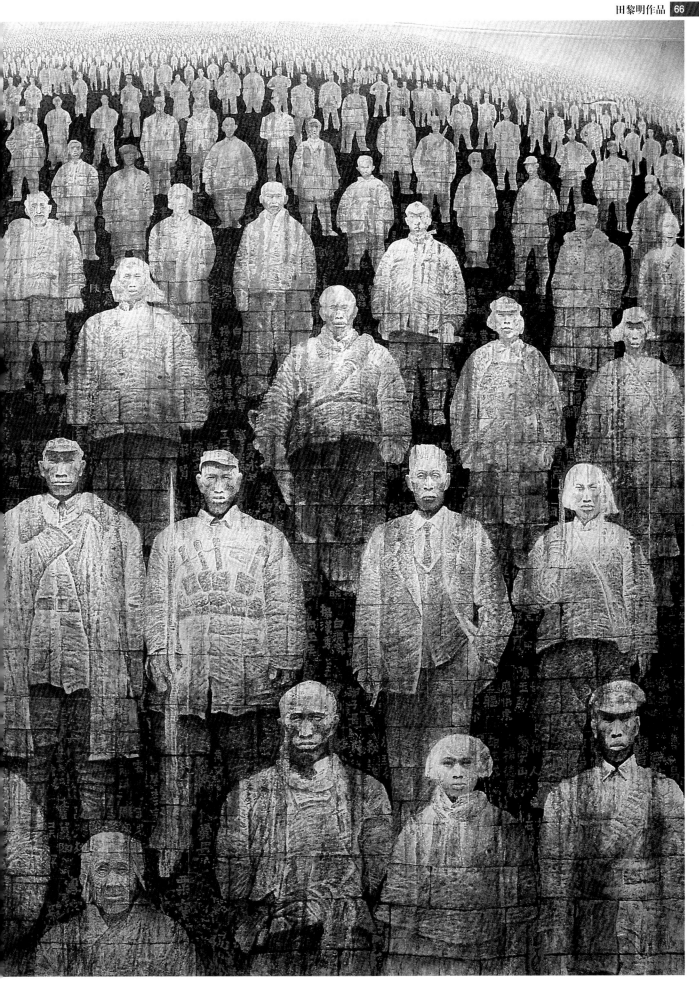

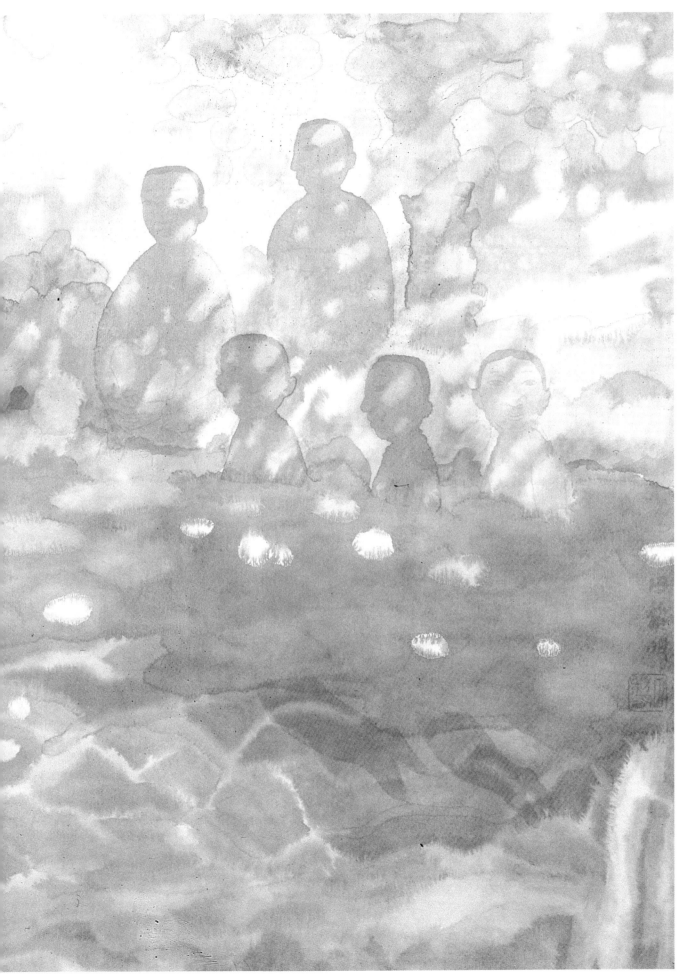

凉风　纸本设色　110 × 70厘米　1993年

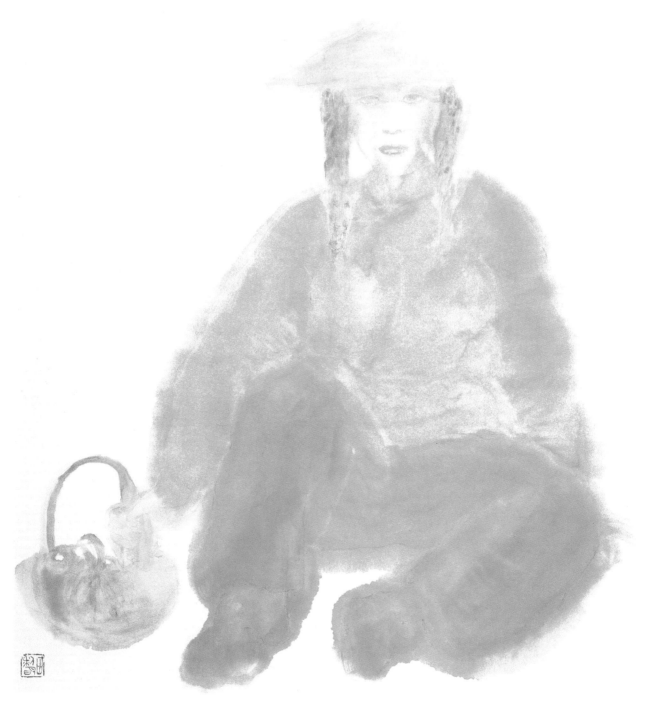

小溪　纸本设色　90 × 180厘米　1987年

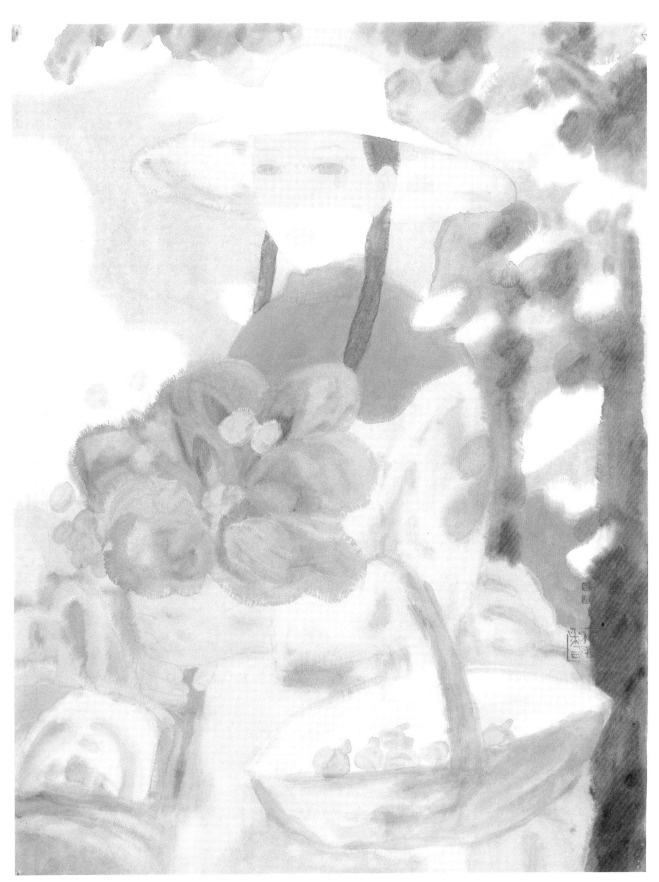

蓝天　纸本设色　50 × 70 厘米　1993 年

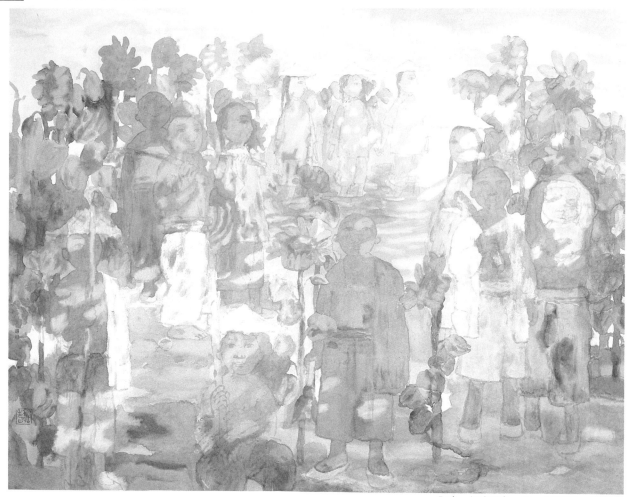

阳光　纸本设色　90 × 80 厘米　1991 年

水上阳光　纸本设色　70 × 110 厘米　1994 年

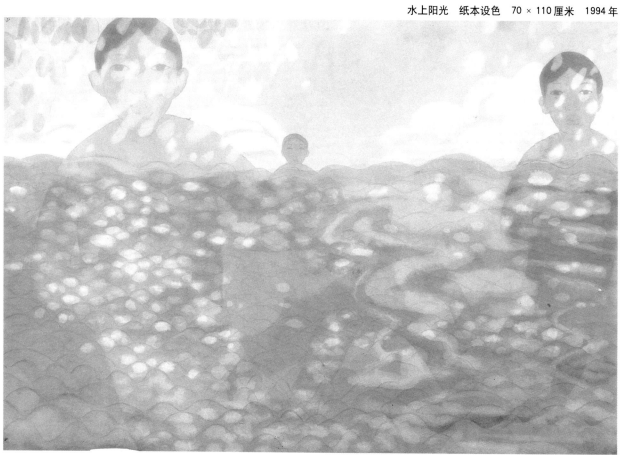

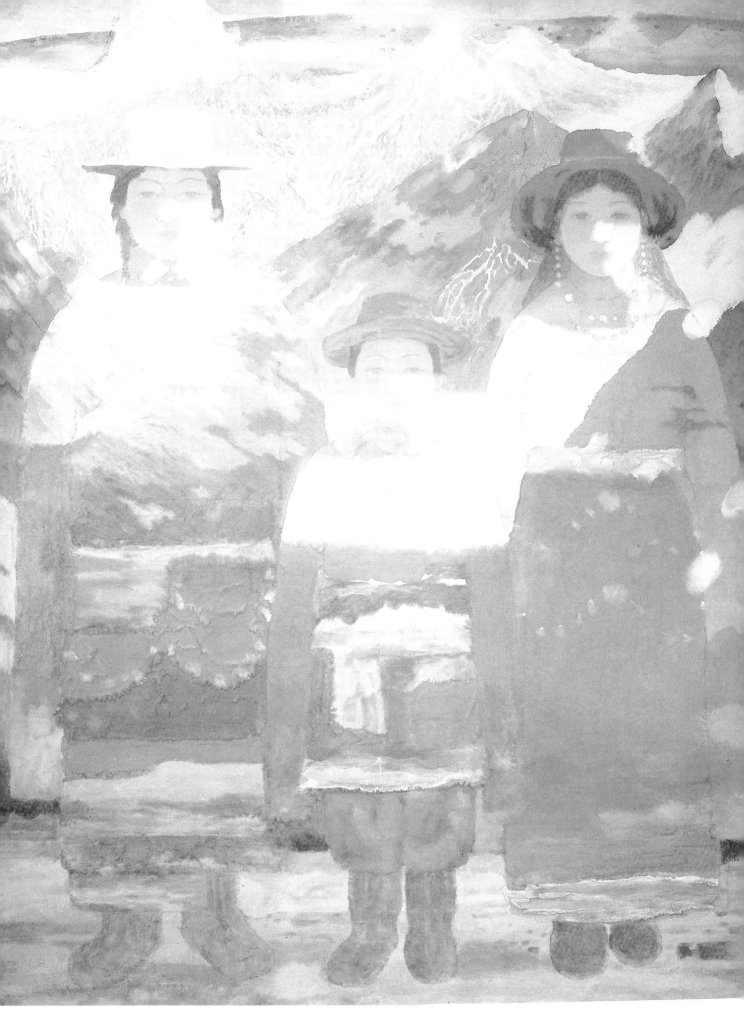

雪山　纸本设色　190 × 180厘米　1997年

孙家钵

## 孙家钵艺术简历

　　我1939年出生在北京一个没落的书香门第的旧家庭。我们家孩子多，到生下我的时候就什么都顾不上了，所以我也就没受过严格的管教，在哪个方面也显不出天赋来。所幸的是我1955年考入了中央美院附中，在这儿不但打下了绘画的基础，而且几乎形成了我的世界观。我1959年考上美院雕塑系后又很走运，6年间没碰上什么大的政治运动，还得到滑田友先生、于津源先生、钱绍武先生的热心教导。毕业后去了福建工艺研究所搞木雕和漆画，从学院派生出来的我在那里看到了中国传统木刻漆画之绝美。文革开始后，我"逍遥"了几年，到清流县农村插过队，参加过纸尼纶工厂的建设，当过广播员、绘图员甚至采购员，并得以几乎跑遍全国，这种"行万里路"的感觉让我深感收益匪浅。1978年，我又返回中央美院念研究生，80年学完后留校任教直至今天，其间曾受聘去约旦教过书。寒暑假去欧洲转了转，想看一看现代艺术到底是怎么回事，但没有搞明白，却明白了还是走自己的路为好。

　　我很少举办个展，只零零星星地参加了一些如"半截子美展""巴黎春季沙龙"等展览。也很少参与"城市雕塑"的创作，所以我的艺术劳动只能说是自得其乐。

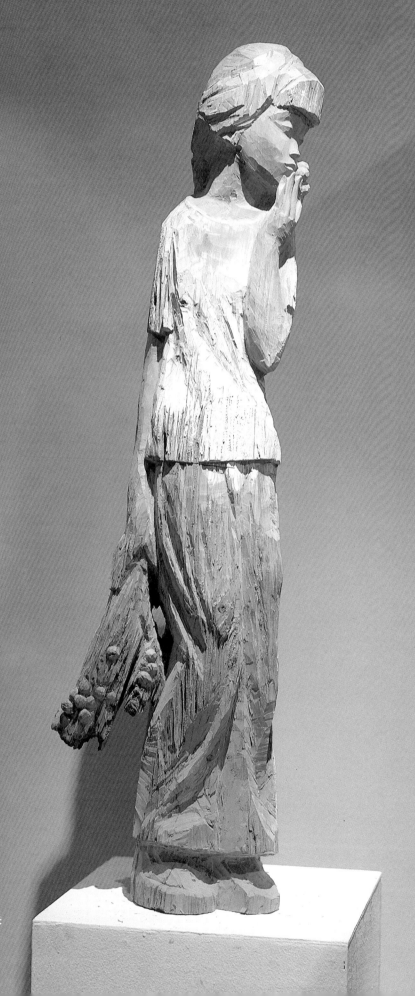

红果　木　高110厘米

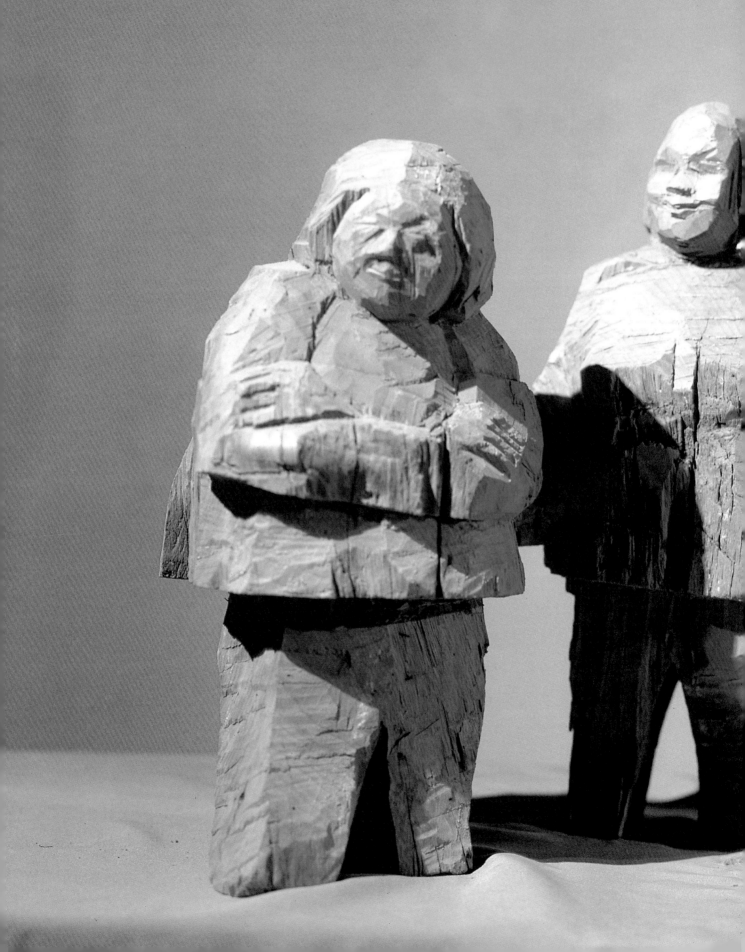

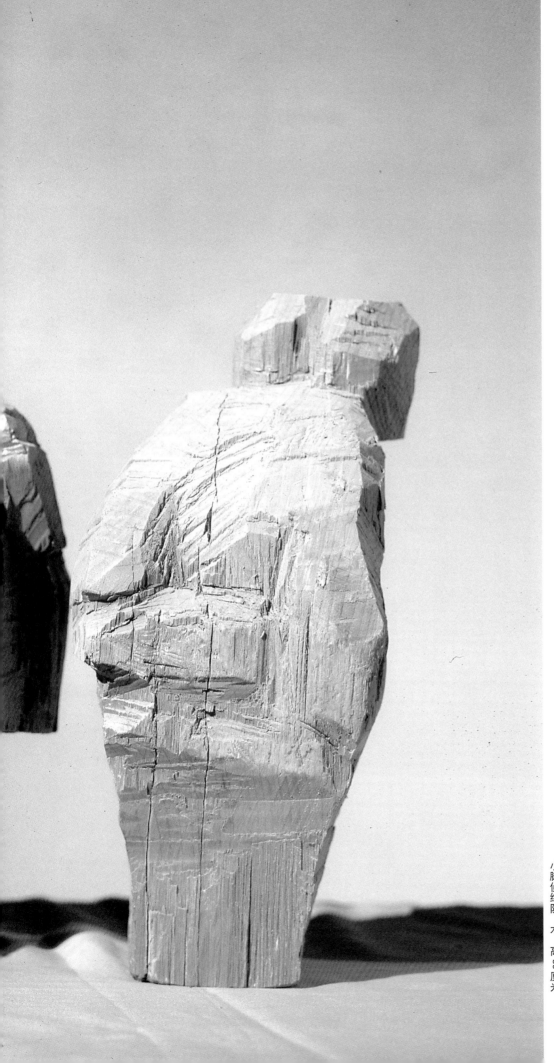

小脚侦缉队　木　高 35 厘米

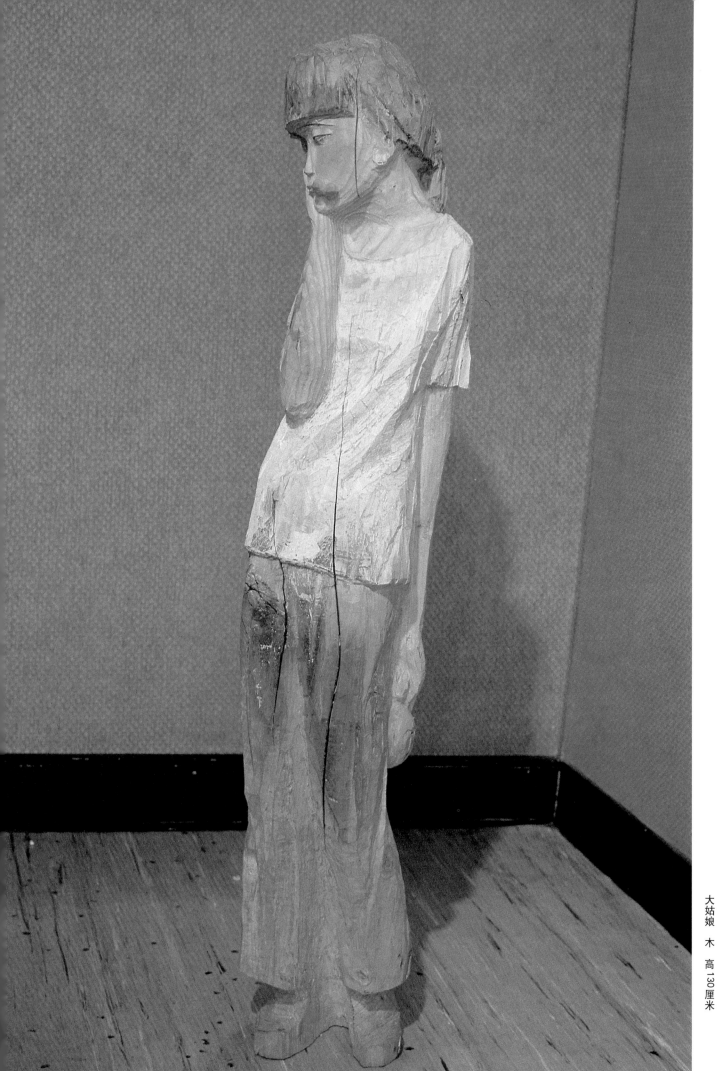

大姑娘　木　高130厘米

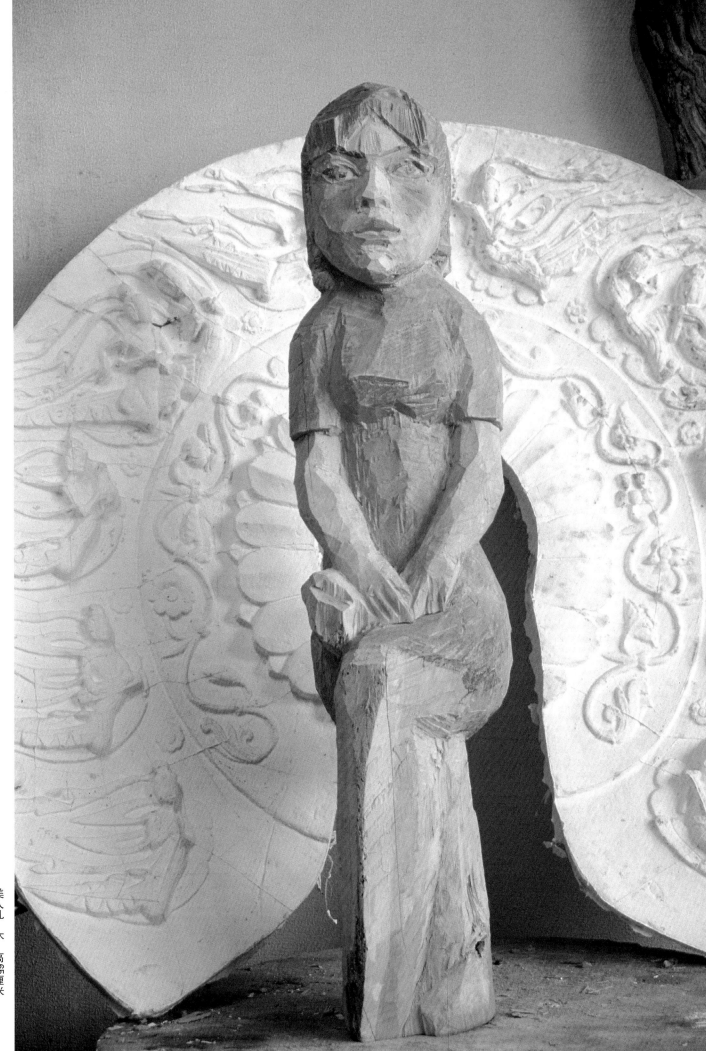

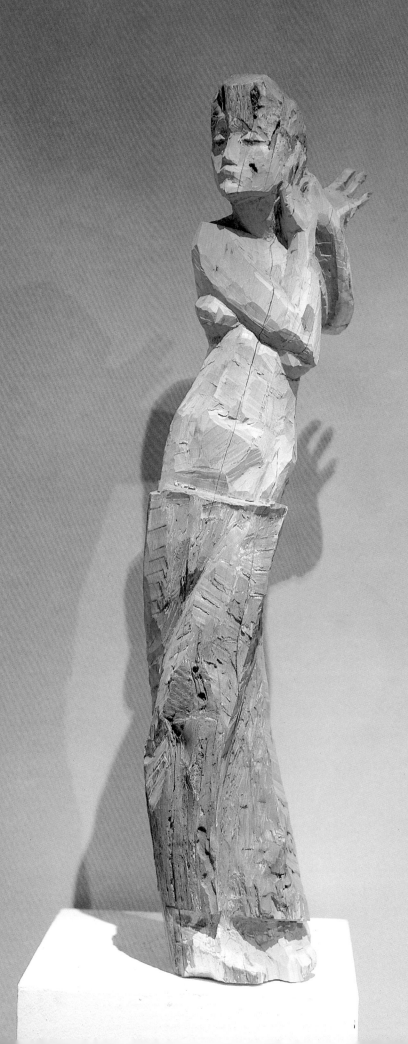

对镜贴花黄　木　高120厘米

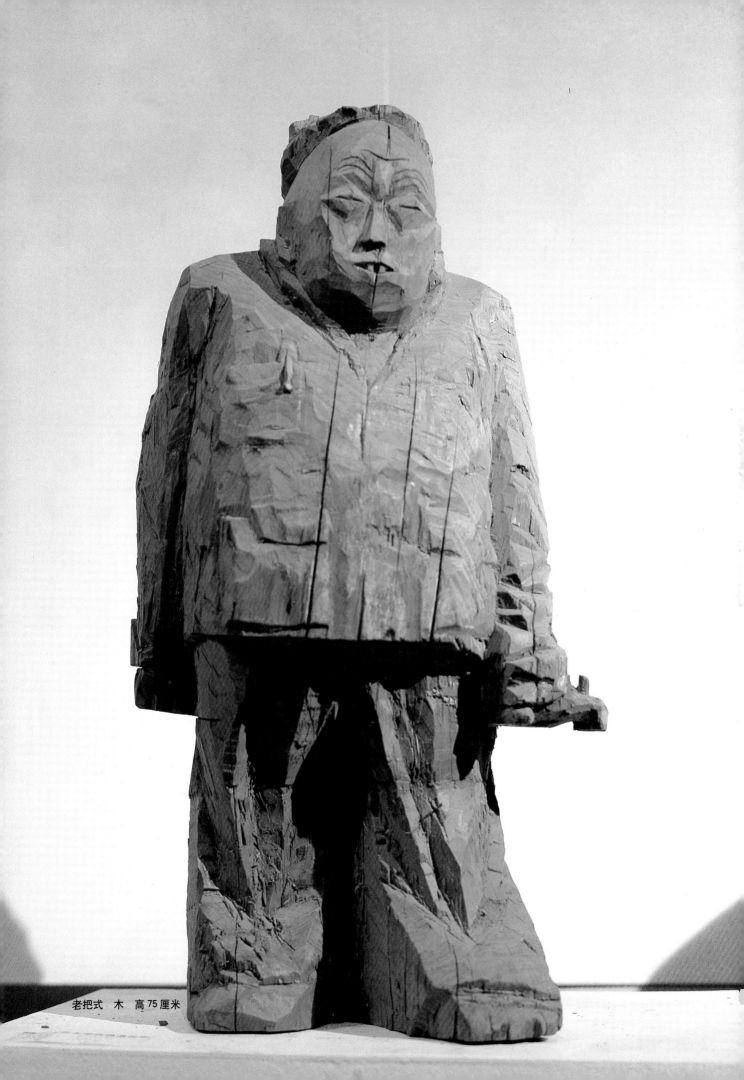

老把式 木 高75厘米

何家英

何家英艺术简历

1957年　　生于天津。河北任丘人。

1980年　　毕业于天津美术学院并留校任教。《春城无处不飞花》获全国第三届
　　　　　青年美展二等奖、天津第二届青年美展一等奖。

1983年　　《山地》获天津第三届青年美展一等奖。

1984年　　《山地》、《十九秋》入选第六届全国美展优秀作品展。

1988年　　《酸葡萄》获当代工笔画学会首届大展金叉大奖。《易水河畔》获中日
　　　　　国画合同展金奖。

1989年　　《魂系马嵬》获第七届全国美展银奖。

1991年　　《秋冥》获当代工笔画学会第二届大展一等奖。

1993年　　参加《1993年度美术批评家提名展——水墨部分》。

1994年　　应澳门市政厅邀请在澳门举办《何家英画展》，在广州举办《何家
　　　　　英人物画展》，在海口举办《白庚延、何家英中国画展》。

1997年　　《桑露》获全国首届中国人物画大展银奖。

出版著作

　　《何家英作品集》(荣宝斋)、《何家英画集》(澳门)、《当代工笔画精英作品集》
(福建)、《当代实力派画家——何家英》、《名家手稿——何家英》等。

　　现任全国政协委员、中国美协理事、天津美协常务理事，天津美术学院教授。
四次连获天津鲁迅文艺奖，优秀作品奖。获国家"有突出贡献的中青年专家"称
号。

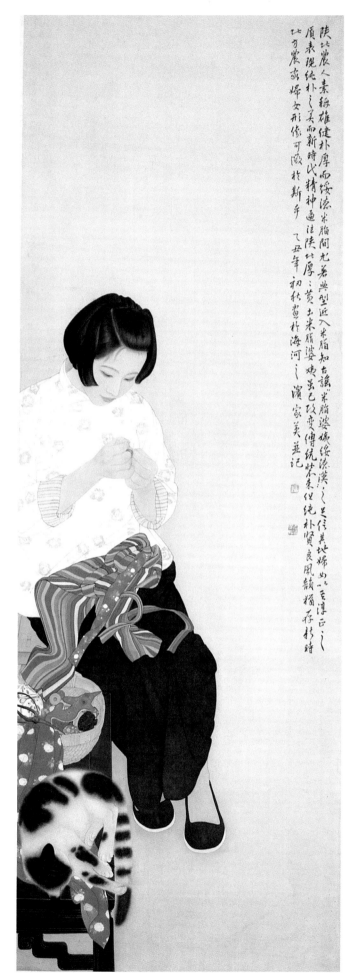

陕北农人素称雄健朴厚而绥流米脂间尤著典型近入米脂知古谚米脂婆姨绥流汉之之是信其地娣如之言渼也之顶素现纯朴之美而新时代精神逼注陕北厚之黄土米脂婆姨虽已改变传统紫朱仙纯朴贤良风韵犹存抄时北方农家�婦女形像可激於斯乎

乙丑年初秋画於海河之濱家英並記

米脂的婆姨　绢本设色　230×80厘米　1985年

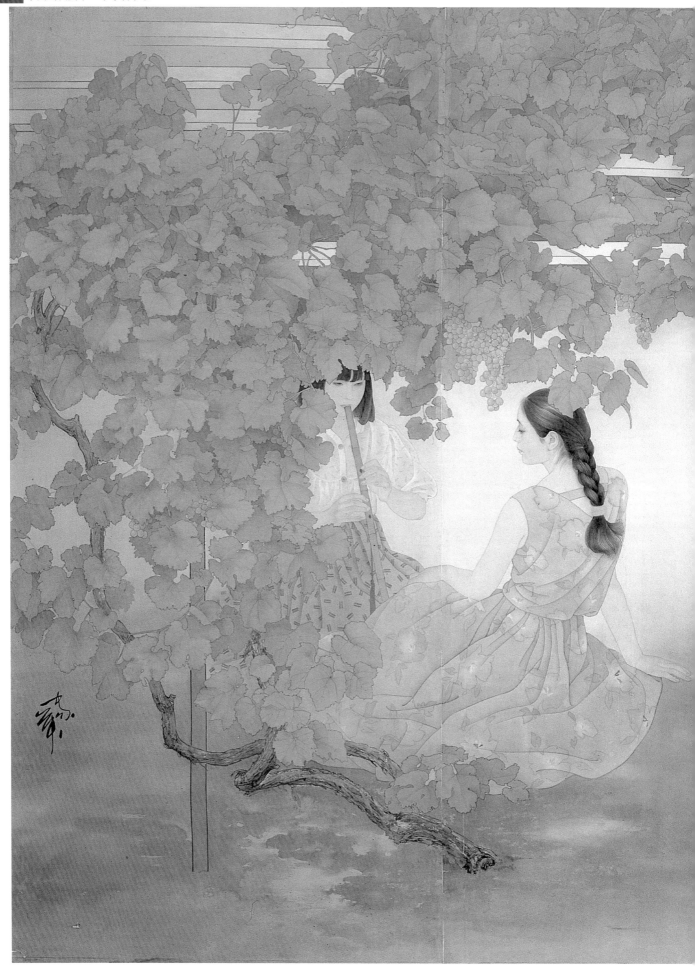

酸葡萄　绢本设色　175×245厘米　1988

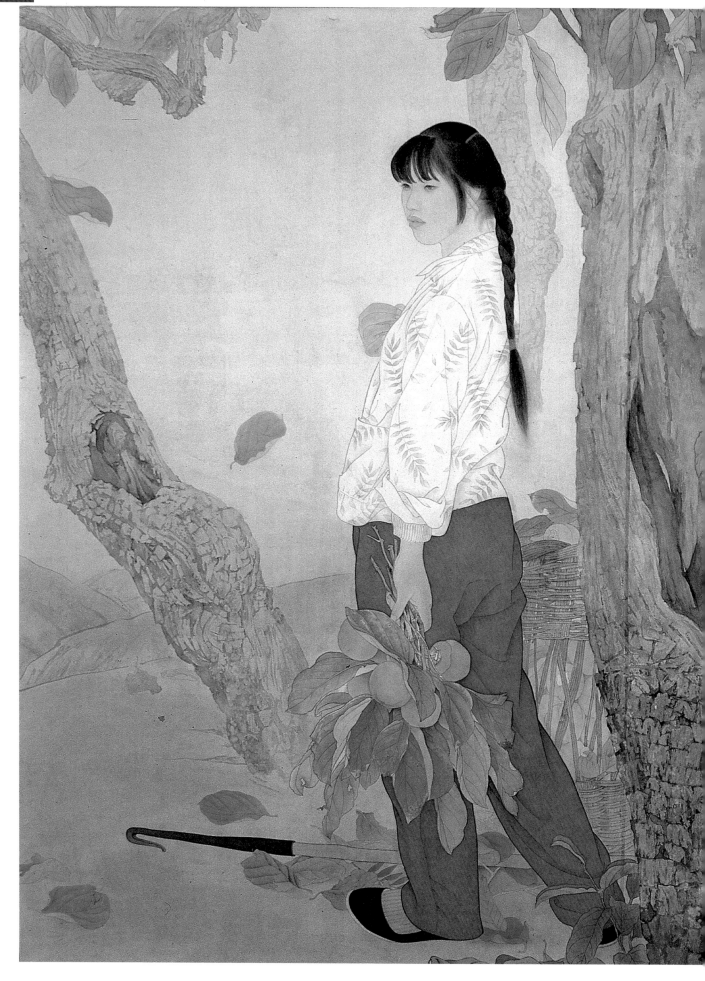

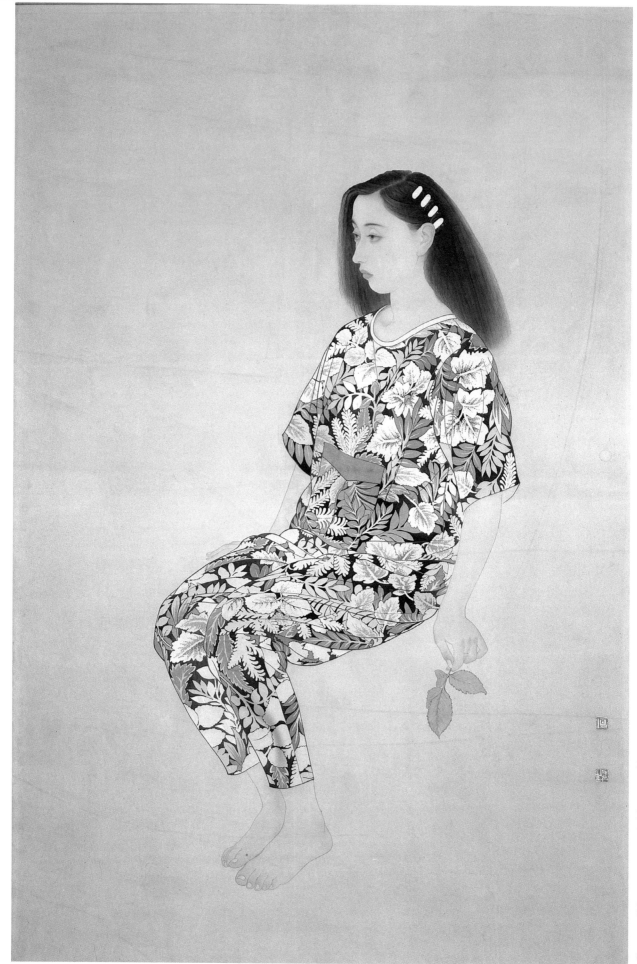

孤叶　绢本设色　158×104厘米　1990年

落英 绢本设色 82 × 390厘米 1994年

隋建国

## 隋建国艺术简历

| | |
|---|---|
| 1956 年 | 10 月生于山东省青岛市。 |
| 1984 年 | 毕业于山东艺术学院美术系，获学士学位。参加北京的第一届全国城市雕塑设计展。 |
| 1986 年 | 7 月参加山东青年美展。 |
| 1989 年 | 毕业于中央美术学院雕塑系，获硕士学位。为中国革命博物馆创作《黄兴像》。 |
| 1990 年 | 5 月参加北京 CAFA 画廊的《第一工作室展》。户外大型雕塑作品《源》、《结晶》立于北京国家奥林匹克中心。 |
| 1991 年 | 参加北京《二十一世纪中国——中央美院教师作品展》。赴日本茨城参加"'91 大子希望雕刻之森"。 |
| 1992 年 | 3 月参加北京 CAFA 画廊的《方位 '92 三人展》。9 月参加杭州中国美术学院《中国当代青年雕塑家邀请展》。 |
| 1993 年 | 3 月参加香港艺术中心《中国后 89 新艺术展》。6 月在日本大阪参加由中国现代艺术中心举办的《隋建国、王克平雕刻展》；参加"'93 威海国际雕刻大赛"。赴日本兵库参加"星座广场雕刻专题研讨"。 |
| 1994 年 | 4 月在北京 CAFA 画廊举办《记忆空间——隋建国作品展》和《雕塑 1994·系列个人作品展》。6 月在台北汉雅轩画廊举办《隋建国作品展》。9 月参加在日本广岛举办的《物质及其想象力·亚洲雕塑邀请展》。11 月获联合国教科文组织"国际交流基金"，前往印度做为期 3 个月的专业考察与交流。 |
| 1995 年 | 1 月在印度新德里举办《沉积与断层——隋建国作品展》。6 月参加西班牙巴塞罗那的《来自中心国家·中国前卫艺术展》。8 月参加在中央美术学院旧址举办的《开发计划——三人联合工作室一展》。9 月参加北京当代美术馆的《女人、现场——三人联合工作室二展》。参加北京的第二届全国城市雕塑展。 |
| 1996 年 | 2 月香港汉雅轩画廊举办《隋建国作品展》。3 月参加《江苏画刊》主办的《95 年度批评家提名展（雕塑、装置）》。9 月参加日本福冈海滨公园的《亚洲四国野外雕塑国际交流展》。10 月参加日本大阪儿玉画廊的《欧亚大陆东侧·装置与绘画 1996》。12 月参加《中国当代艺术学术邀请展》和《现实、今天与明天·'96 中国当代艺术》。此外，参加怀柔山林雕塑公园野外作品展和中央美院雕塑系教师秋季作品展，并为西柏坡纪念馆创作"五大书记像"（合作）。 |
| 1997 年 | 4 月获澳大利亚墨尔本大学"亚洲青年学者交流基金"，前往墨尔本做为期六周的专业考察与交流，并举办《世纪的影子——隋建国作品展》。参加香港中国油画廊《中国当代艺术邀请展》。7 月参加韩国《接点——中、日、韩当代艺术展》。9 月参加北京红门画廊《隋建国、李刚雕塑展》。11 月参加北京炎黄美术馆《中国之梦·'97 中国当代艺术》。12 月参加北京 CAFA 画廊的《延续五人作品展》。此外还参加桂林大阳谷野外雕刻研习营、'97 南山雕塑展和中国艺术大展雕塑展。 |
| 1998 年 | 6 月参加北京云风画苑《活着八人作品展》。现为中央美术学院雕塑系主任、副教授。 |

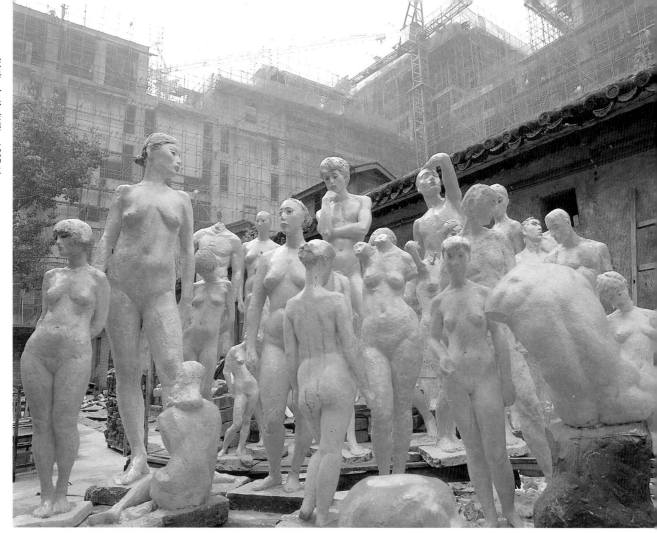

庆典 石膏涂漆 1995年

废墟 综合材料 1995年

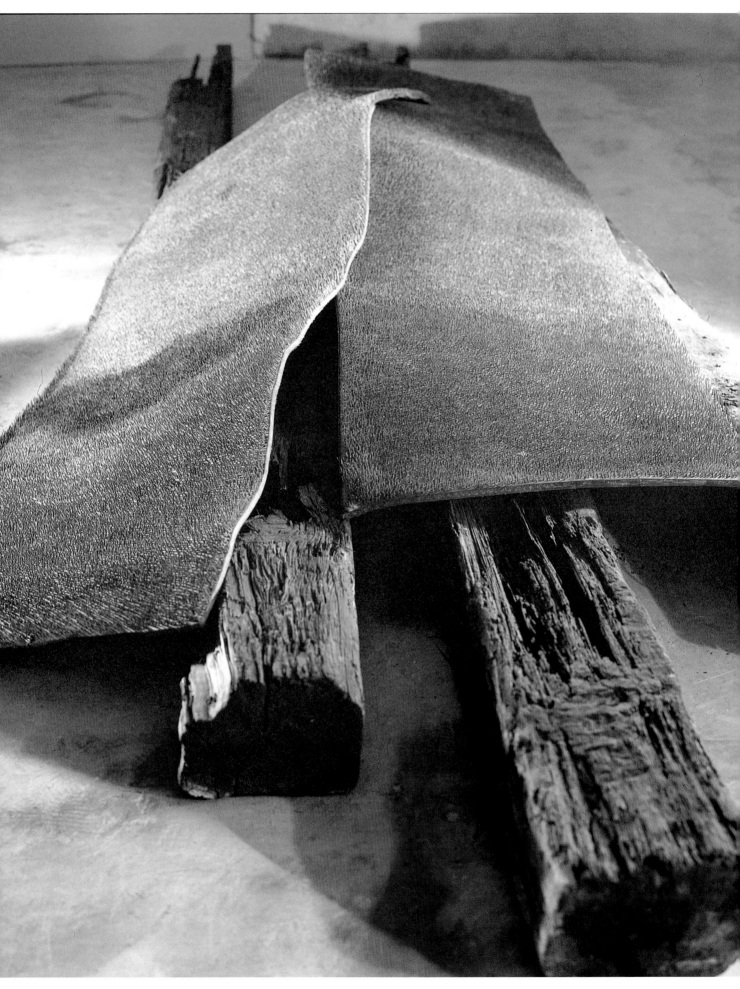

殇 I　综合材料　350 × 20 × 40厘米　1996年

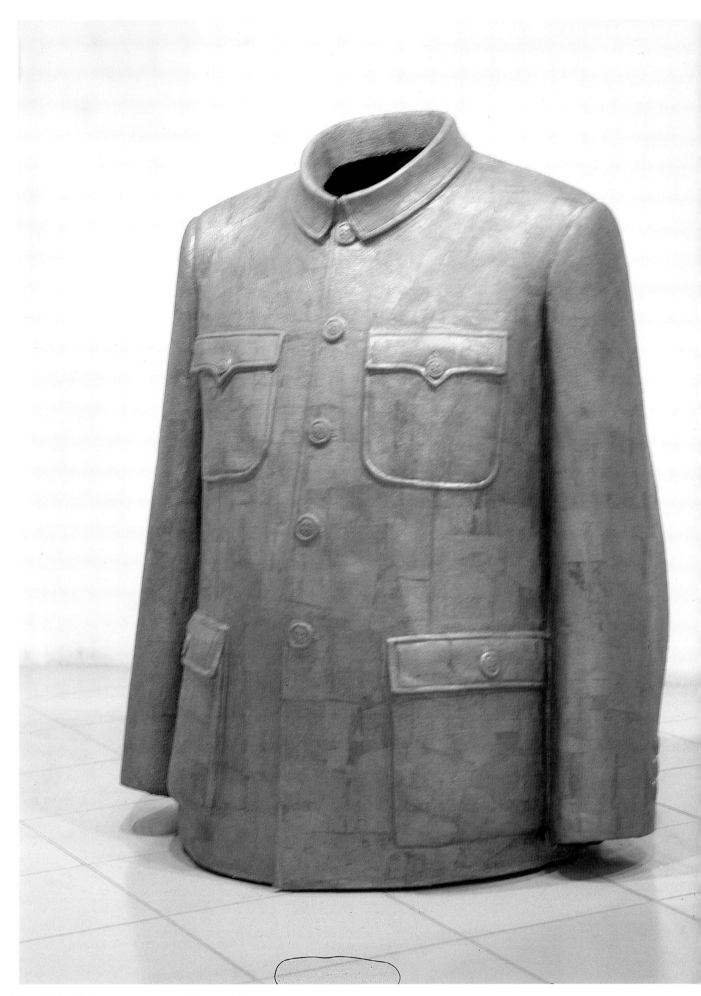

衣钵　玻璃钢、铅皮　140 × 90 × 100厘米　1997年

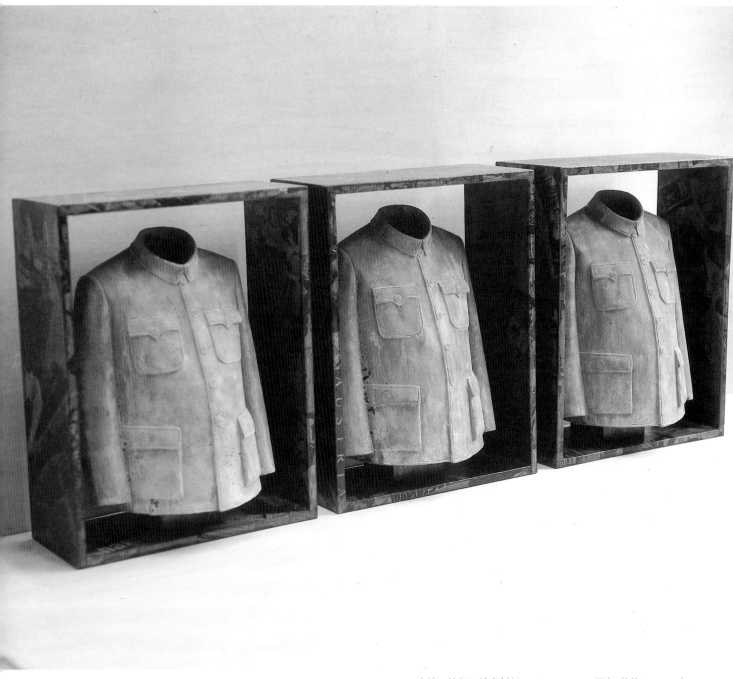

衣钵　铸铝及综合材料　50 × 40 × 22 厘米(单体)　1997 年

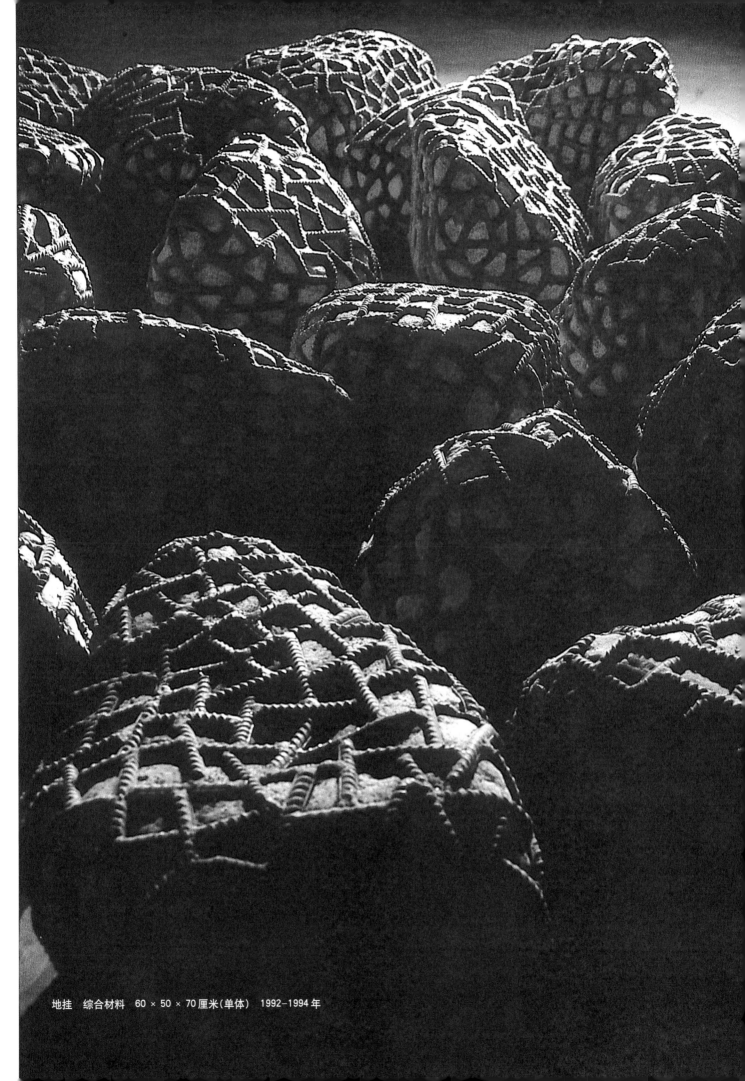

地挂 综合材料 60 × 50 × 70厘米(单体) 1992-1994年

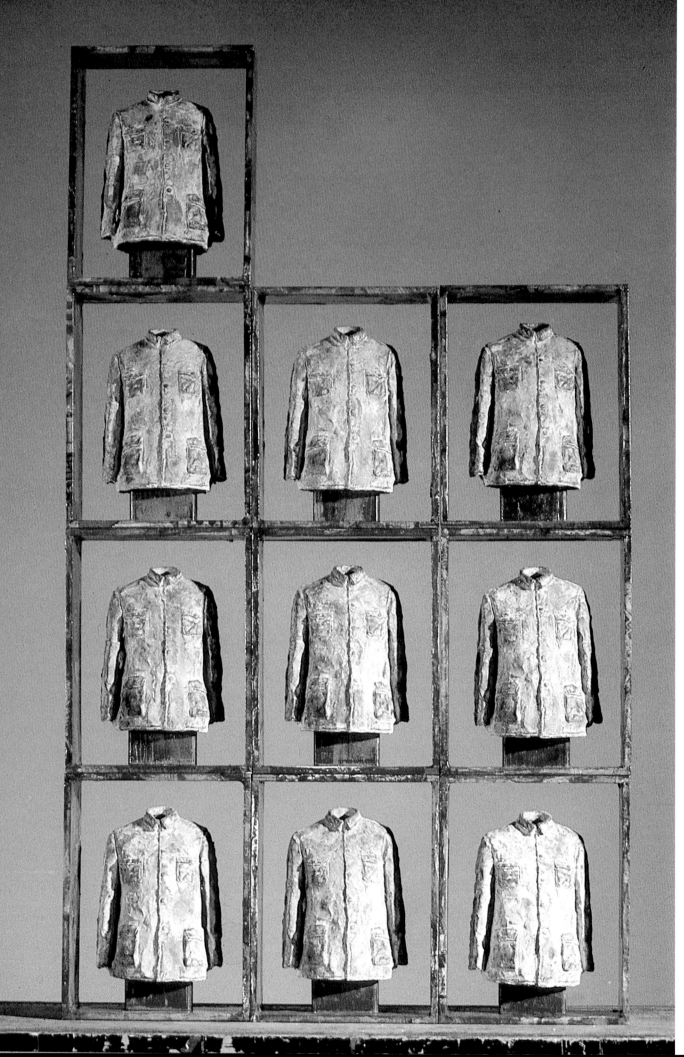

世纪的影子　铸铝及综合材料　40×30×12厘米（单体）　1997年

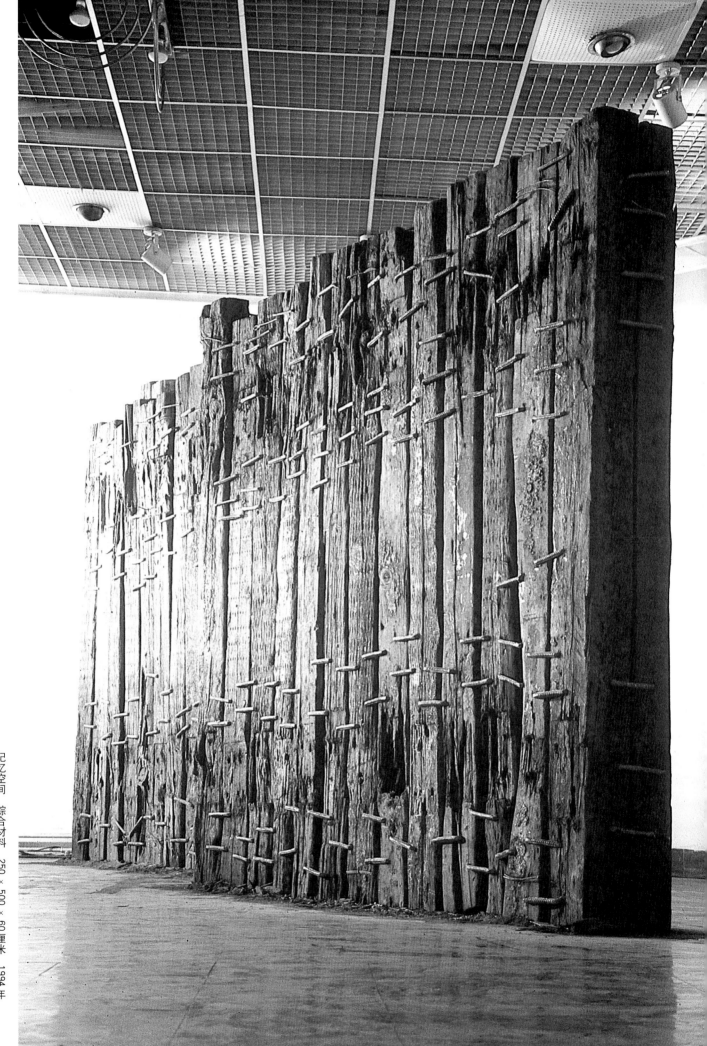

记忆空间　综合材料　250×500×60厘米　1994年

张 进

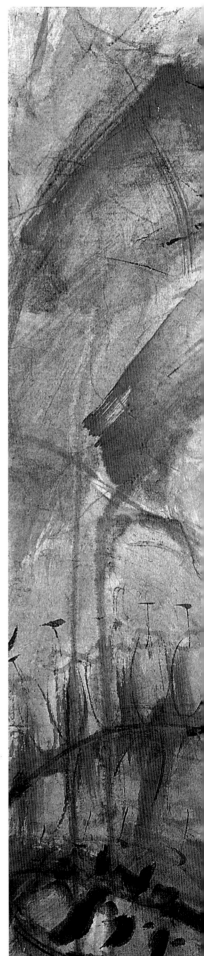

'96·大石岩·落下果实 纸本水墨 110×110厘米 1998年

张进艺术简历

1958 年　生于北京。

1968 年　移居西安。先后就读于北京十二条小学、西安郝家巷小学、西安第十中学，于北京五中高中毕业。

1970 年　在西安开始学习传统山水画，启蒙于苏体乾先生、陈瑶生先生和外祖父沈文涛先生。后转入长安画派的写意风格，由石鲁、何海霞先生指导。

1976 年　在北京从师梁树年先生。

1977 年　在北京南湖渠小学任教。

1978 年　任北京五十四中美术教师，副教授。中国美术家协会北京分会会员。

1985 年　在中央美术学院举办《张进国画作品观摩展》。

1986 年　在首都师范大学美术系展览厅举办《张进画展》。

1987 年　参加《当代美术作品展》（中国美术馆）。

1988 年　在西安陕西美术家画廊举办《张进画展》。参加《新构成·中国画作品联展》（新加坡豪珍画廊）。

1989 年　在北京中国美术馆举办《张进画展》。参加《现代中国画作品展》（美国纽约东方画廊）。

1990 年　在北京东方艺术油画厅举办《张进绘画作品展》。参加《现代中国画册页展》（香港）。

1992 年　参加《五人中国画联展》（北京当代美术馆）。

1993 年　在瑞士苏黎士举办《张进绘画作品展》。参加《张进师生美术作品联展》（北京国际艺术展厅）。

1994 年　参加《张力的实验·水墨表现性展》（中国美术馆）。

1995 年　参加《维尼斯双年展·开放展》（西班牙巴赛罗娜艺术中心）。

1996 年　在北京蓝色画廊举办《张进画展》。

出版画集

　　《张进风景写生画集》、《多情于山·张进黑白画集》、《张进陕北画稿》、《积石小记·张进松山写生》。

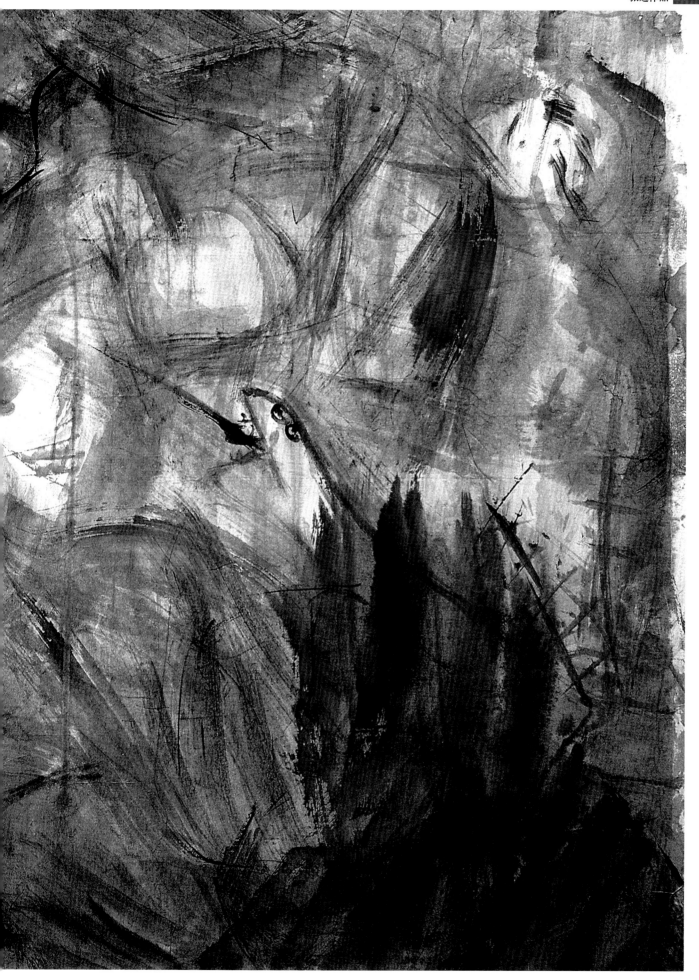

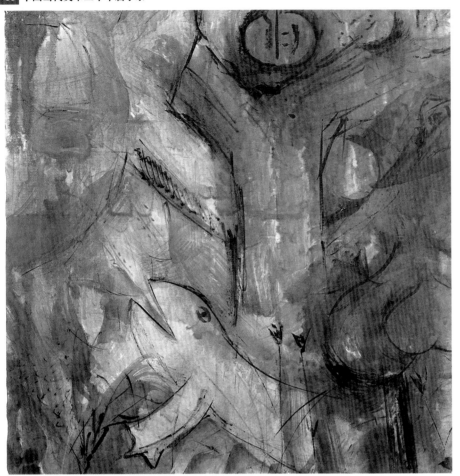

'96·大石岩·果树下 纸本水墨 110×110厘米 1998年

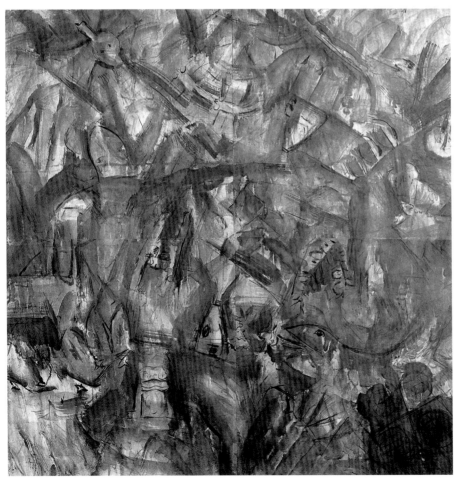

'96·大石岩·山洪过后 纸本水墨 210×210厘米 1998年

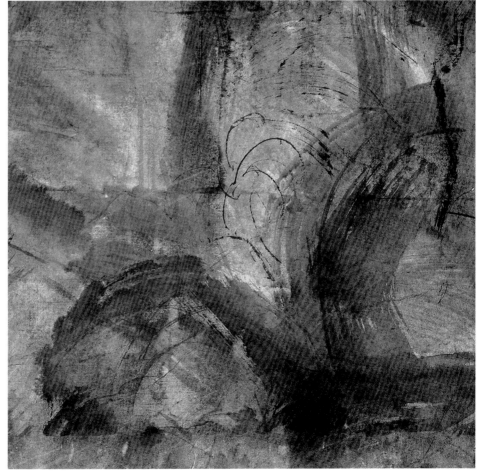

'96 · 大石岩 · 野欢　纸本水墨　150 × 150 厘米　1998 年

'96 · 大石岩 · 雨中的花　纸本水墨　43 × 43 厘米　1998 年

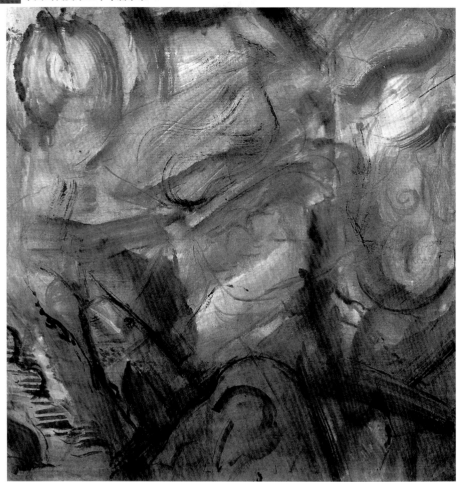

'96·大石岩·山洪与蝶梦　纸本水墨　110×110厘米　1998年

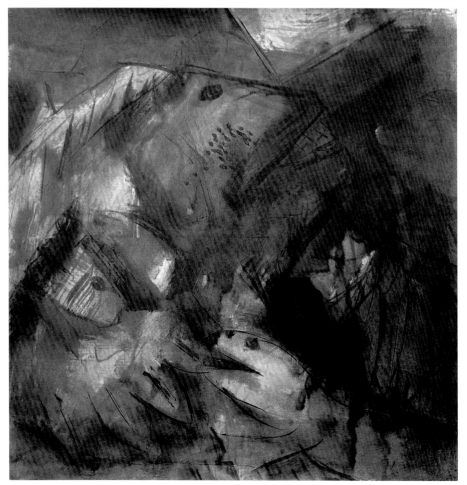

'96·大石岩·交乳　纸本水墨　110×110厘米　1998年

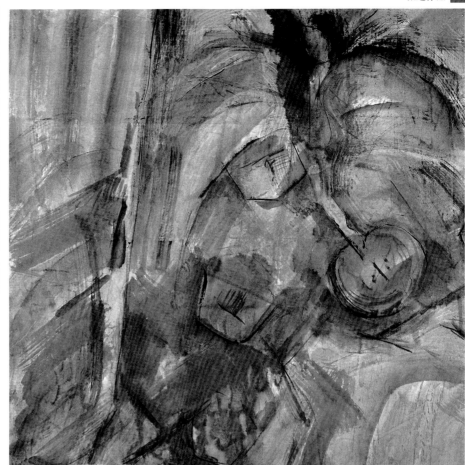

'96·大石岩·落下果实　纸本水墨　110×110厘米　1998年

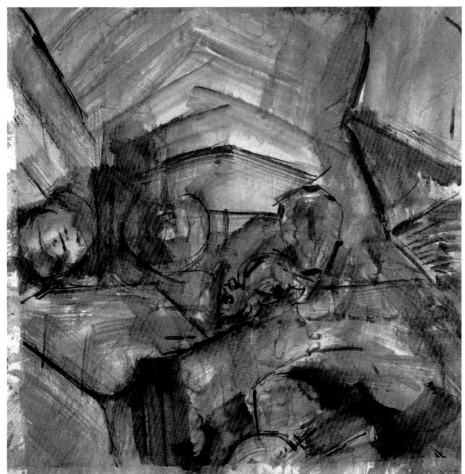

'96·大石岩·岩石下的松鼠　纸本水墨　110×110厘米　1998年

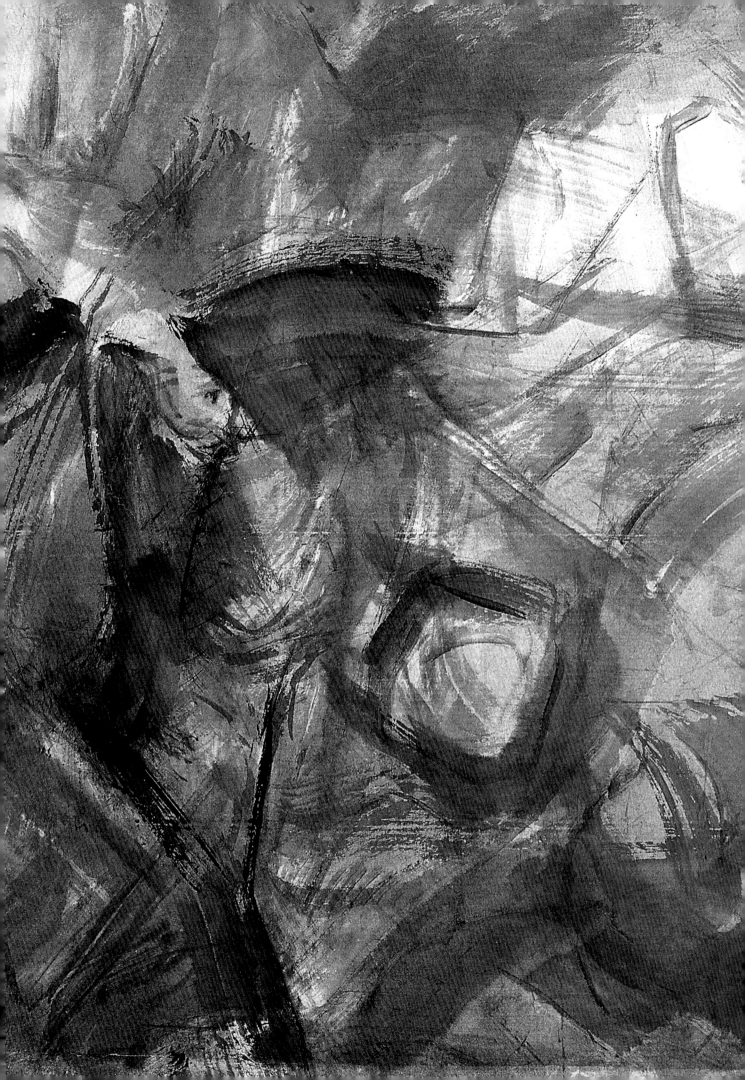

'96 · 大石岩 · 洪水的冲击　纸本水墨　110 × 110 厘米　1998 年

王华祥

王华祥艺术简历

1962 年　　生于贵州。

1981 年　　毕业于贵州省艺术学校。

1988 年　　毕业于中央美术学院版画系。

1989 年　　参加全国第七届美术作品展览，并获第七届全
　　　　　　国美术作品展金奖。

1990 年　　参加在日本举办的《中国优秀美术作品展》。

1991 年　　举办王华祥艺术展(北京中央美术学院画廊、
　　　　　　广州荟萃画廊、澳门美协)。参加北京、台北版
　　　　　　画联展、北京中央美术学院陈列馆新生代画
　　　　　　展。获《北京——台北版画展》杰出奖。

1992 年　　参加西班牙国际版画展。

1993 年　　参加《二十世纪中国大展》(中国美术馆·北
　　　　　　京)。《后89中国新艺术展》(MARBOROUGH 美
　　　　　　术馆·英国伦敦　汉雅轩·香港)。

1993 年　　《当代艺术家画库——王华祥(版画)》由中国画
　　　　　　报出版社出版。

1994 年　　《将错就错(素描)》由河北美术出版社出版。

1995 年　　参加《亚洲新潮艺术博览会》(香港会议展览
　　　　　　中心)，《台北艺术博览会》(台北·台湾)，
　　　　　　《中国现代油画展——从现实主义到后现代主

义》(比利时)，《亚洲香港艺术博览会》(香港)，
《中国现代油画展》(泰国·曼谷)，《女性形象
Ⅱ》(香港 SCHOENI 画廊)。

1996 年　　参加《在虚无与现实之间》(香港 SCHOENI 画
　　　　　　廊)，《SCHOEHI 画廊开幕画展巡礼》(香港)，
　　　　　　《线的力量——海内外素描邀请展》(纽约)。

1997 年　　《中国之梦》(炎黄艺术馆·北京)。

1998 年　　《中国名家美术指导》由湖南美术出版社出版。
　　　　　　《再识大师》由河北美术出版社出版。
　　　　　　现为中央美术学院版画系讲师。

春华秋实　布面油画　91 × 116厘米　1998 年

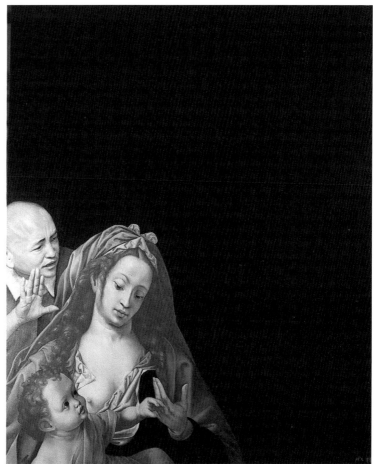

鸾凤和鸣　布面油画　91 × 116厘米　1997 年

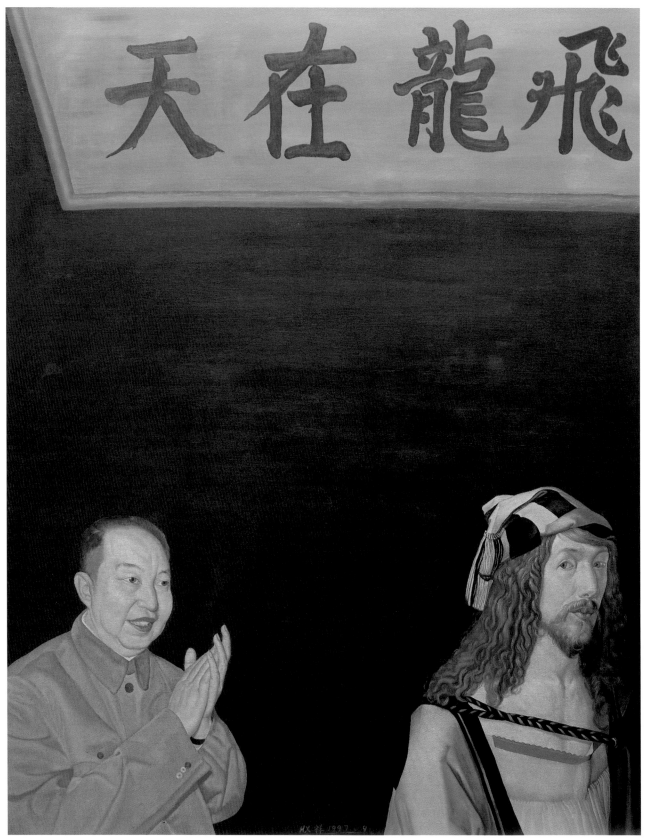

飞龙在天　布面油画　91 × 116厘米　1997年

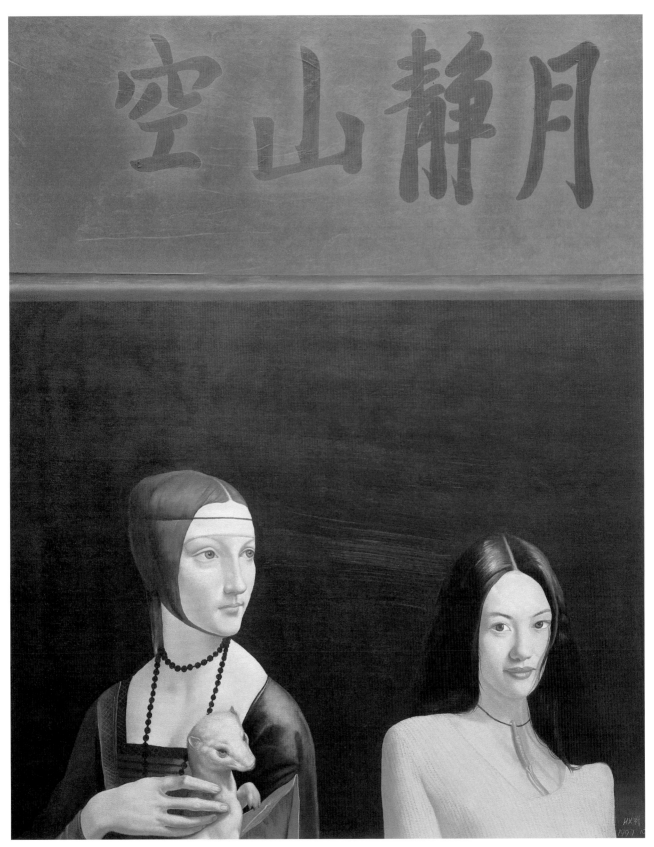

月静山空　布面油画　91 × 116厘米　1997年

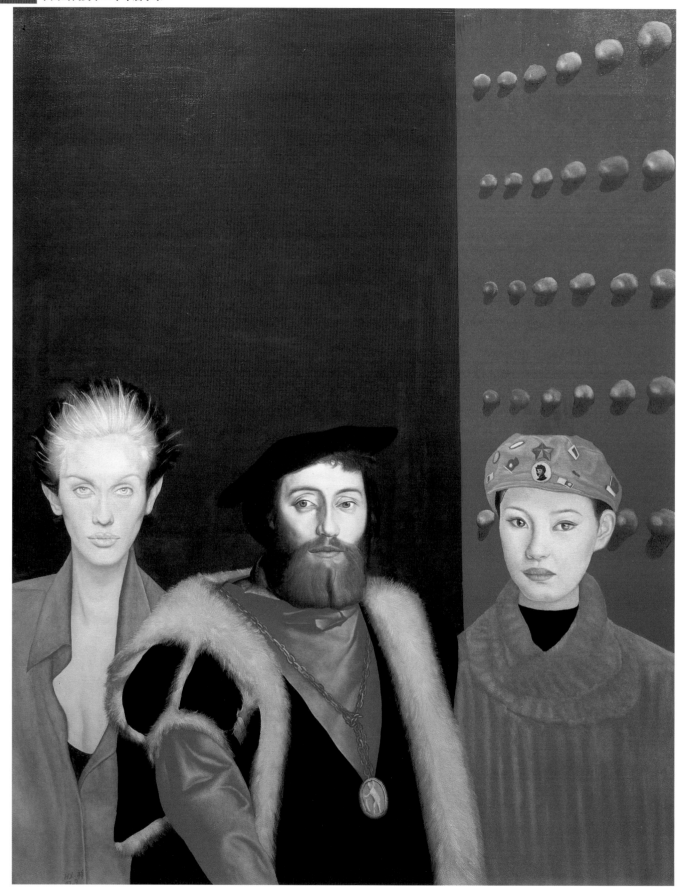

朱门红颜　布面油画　91 × 116厘米　1997年

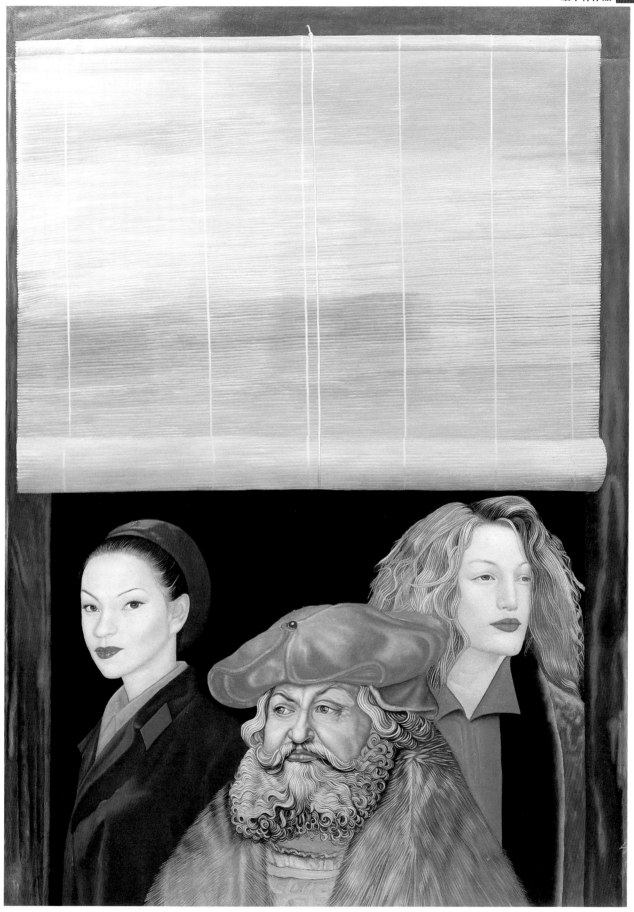

鸾凤和鸣 1  布面油画   91 × 116 厘米   1997 年

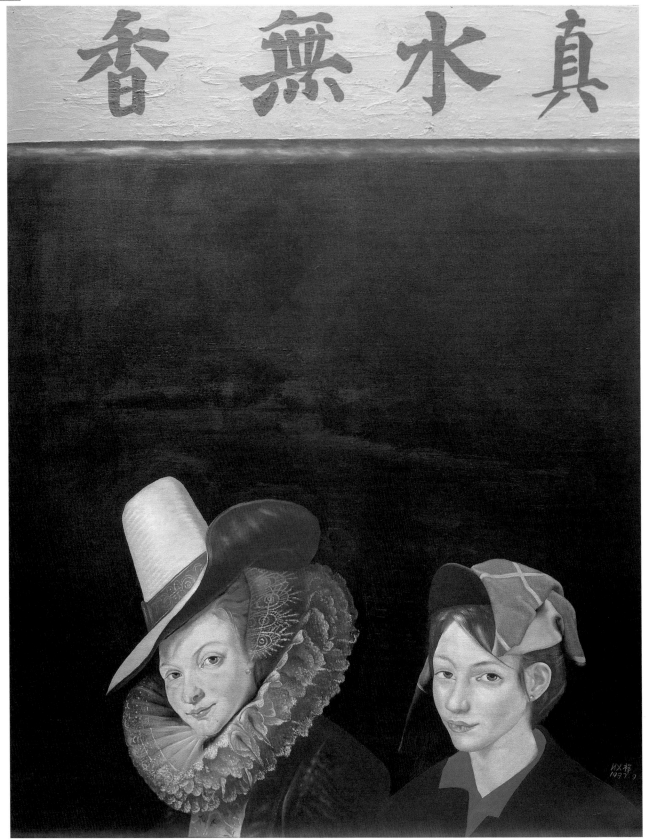

真水无香　布面油画　91 × 116厘米　1997年

清风微月　布面油画　91 × 116 厘米　1997 年

傅中望

傅中望艺术简历

| 1956 年 | 出生于中国武汉。 |
|---|---|
| 1982 年 | 毕业于北京中央工艺美术学院装饰艺术系雕塑专业。1984 年参加《首届全国城市雕塑设计方案展》和《第六届全国美术作品展》（北京／中国美术馆）。 |
| 1985 年 | 参加《首届中国体育美术作品展》（北京／中国美术馆）。 |
| 1986 年 | 参加《湖北青年美术节赴京作品展》（北京／中国美术馆）。 |
| 1987 年 | 参加《全国城市雕塑优秀作品入选展》（北京／中国美术馆）。 |
| 1989 年 | 参加《第七届全国美术作品展》（北京／中国美术馆）。 |
| 1992 年 | 参加《当代青年雕塑家邀请展》（杭州／中国美术学院画廊）。 |
| 1993 年 | 参加《后 89 中国新艺术回顾展》（香港·美国·加拿大）。 |

《中国威海国际雕塑大赛》（威海国际雕塑公园）。《海峡两岸雕塑艺术交流展》（台湾·北京）。

| 1994 年 | 举办《临近的新关系——傅中望个人作品展》（北京／中央美术学院画廊）。 |
|---|---|
| 1995 年 | 参加《江苏画刊》主办的"美术批评家提名活动"，被评为 95 年度"雕塑与装置艺术"提名艺术家。 |
| 1996 年 | 参加《中国当代艺术文献展——雕塑与当代文化》（四川·成都），《中国当代艺术学术邀请展》（北京·香港），《今天与明天——'96 中国当代艺术展》（北京）。 |
| 1997 年 | 参加《中国现代艺术展》（北京／中国历史博物馆）。 |

现为湖北省美术学院雕塑家、一级美术师。国美术家协会会员、中国雕塑学会会员。

被介入的母体　木　91 × 61 × 55 厘米　1995 年

榫卯结构 26 #　木　31 × 31 × 74 厘米　1995 年

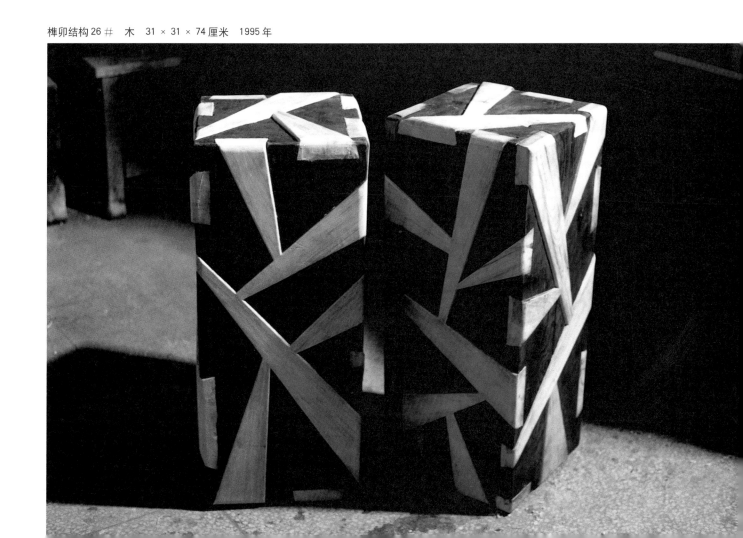

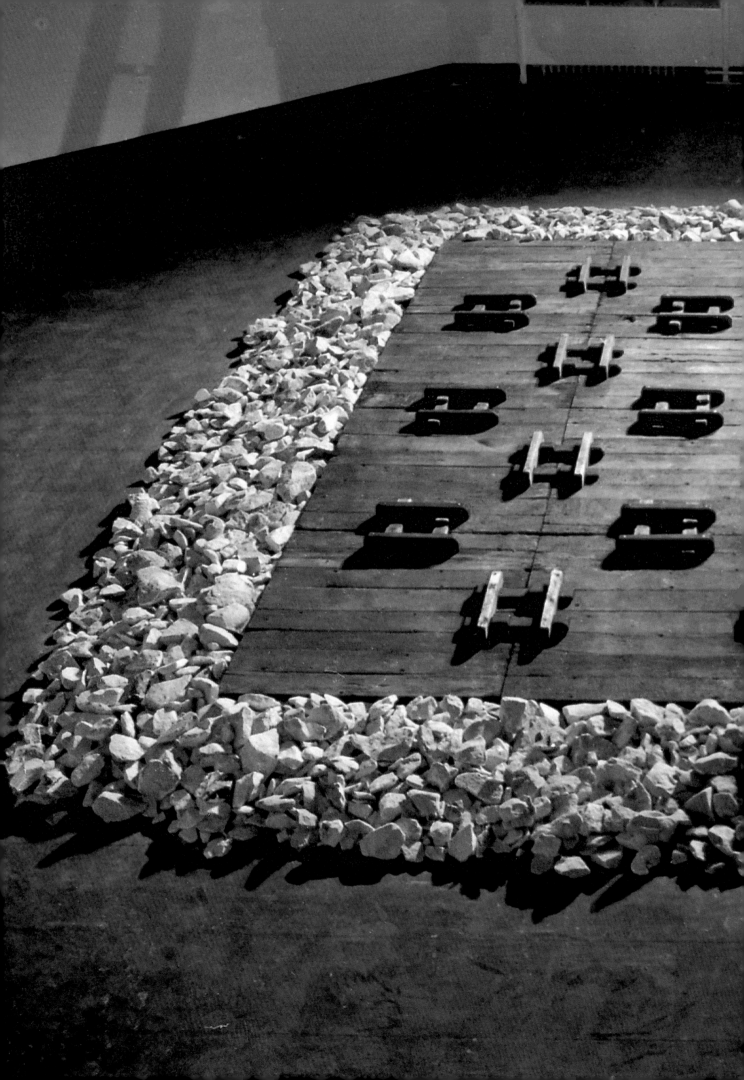

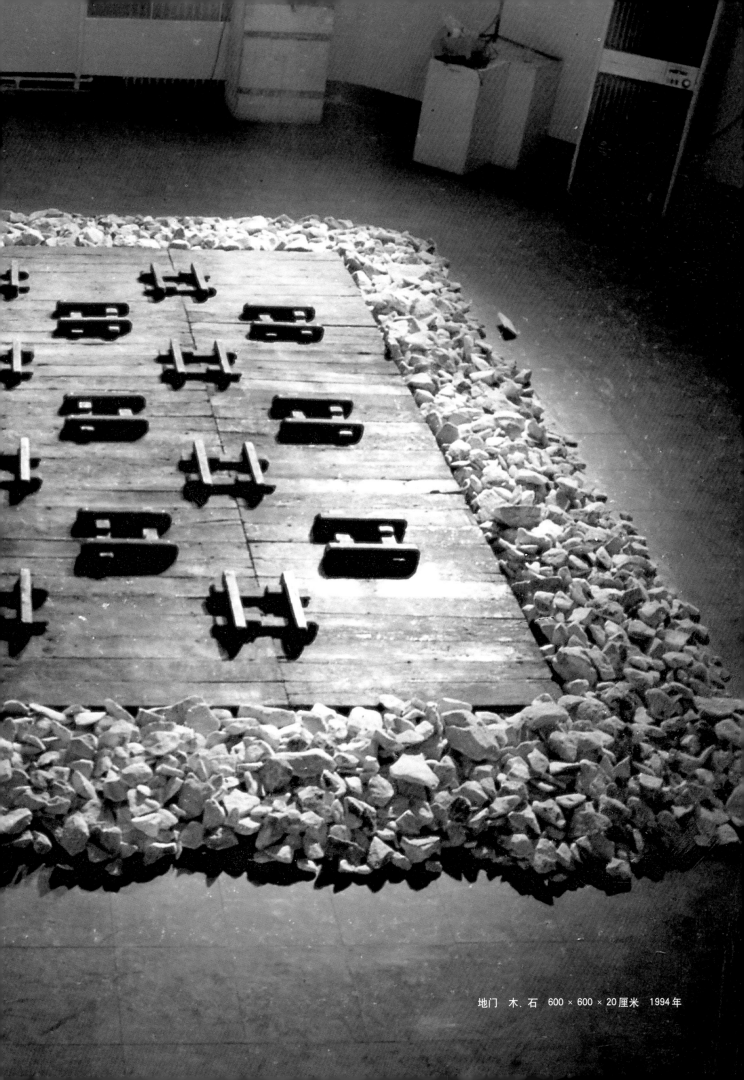

地门　木、石　600×600×20厘米　1994年

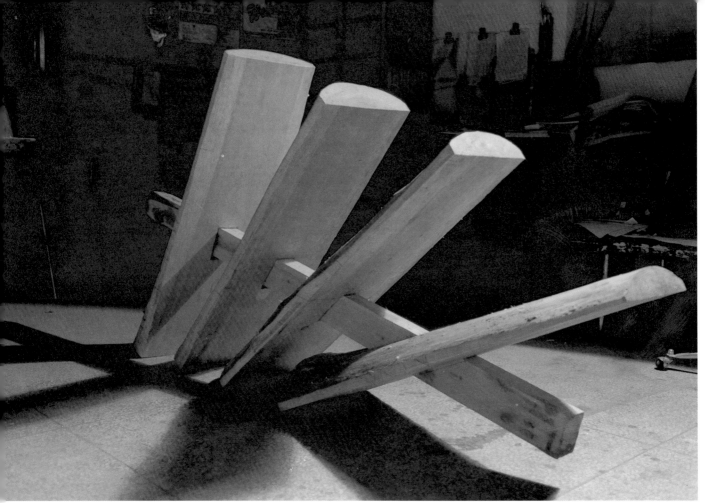

榫卯结构 27 ＃　木　220 × 95 × 40 厘米　1998 年

榫卯结构 27 ＃　木　220 × 95 × 40 厘米　1998 年

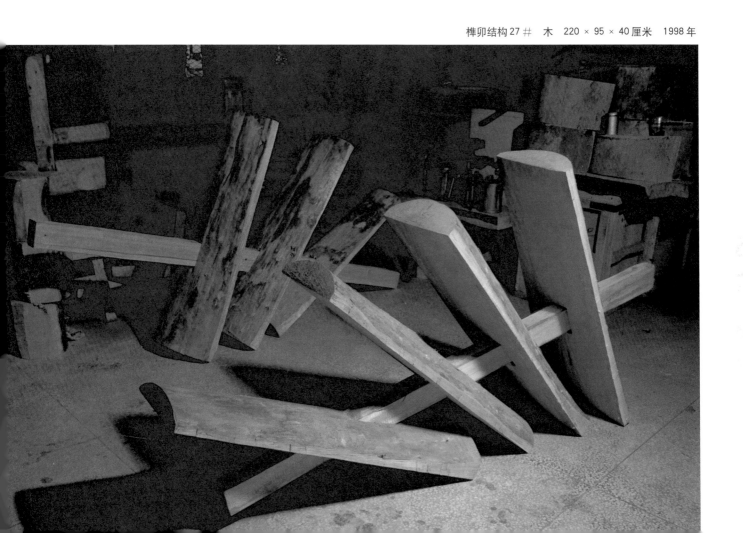

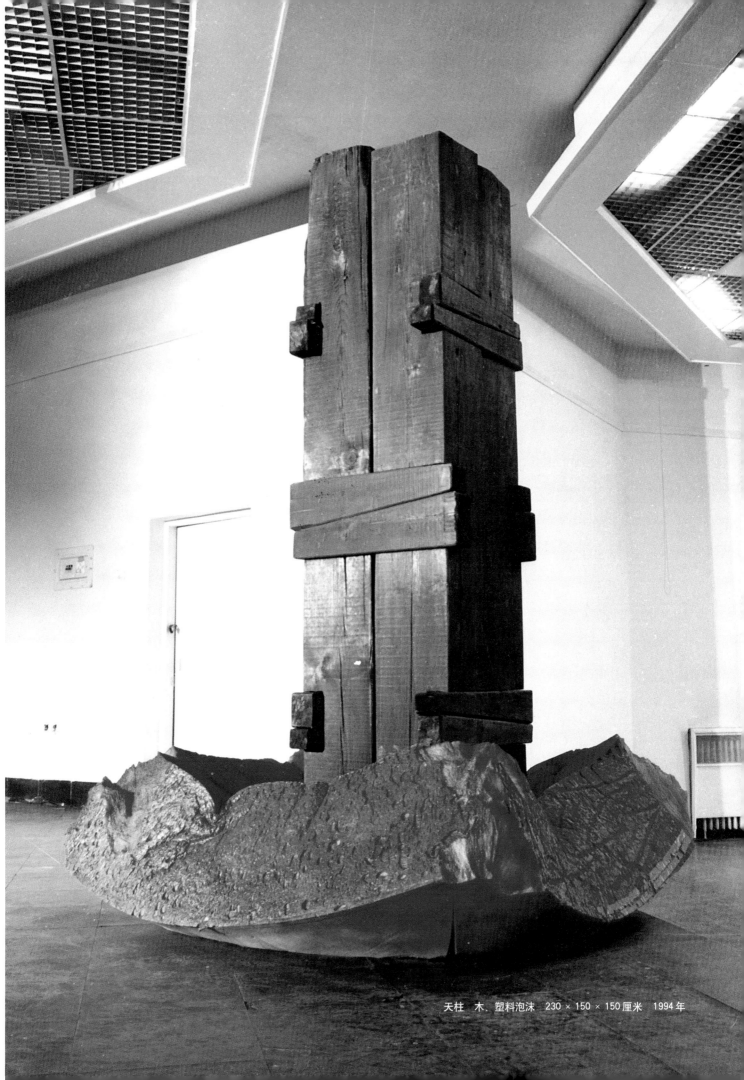

天柱　木、塑料泡沫　230 × 150 × 150厘米　1994年

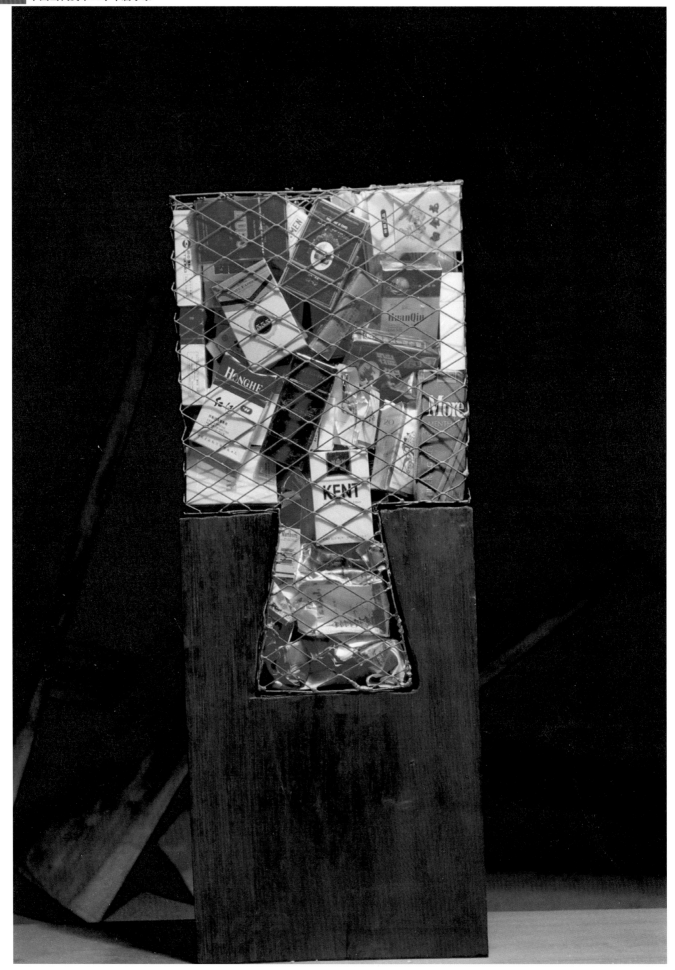

异物连结体 2　综合材料　73 × 28 × 8 厘米　1998 年

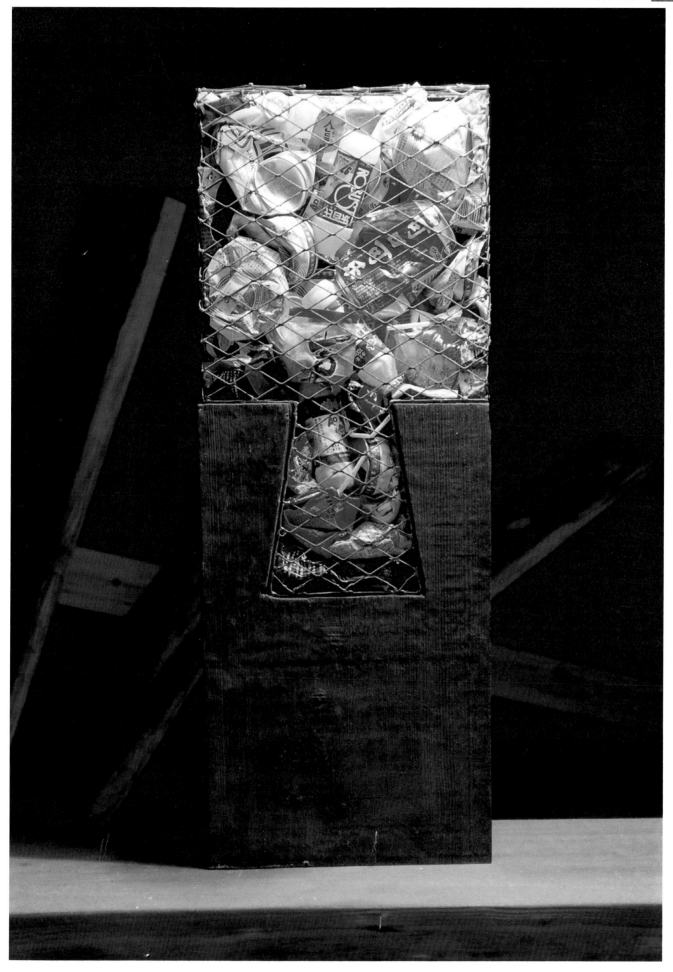

异物连结体 3  综合材料  73 × 28 × 8厘米  1998年

武 艺

## 武艺艺术简历

1966 年　3 月 8 日生于吉林省长春市，6 岁随父母学习绘画。中学曾获省中学生美展一等奖，并曾为大型文学季刊《新苑》绘制过插图。

1985 年　考入中央美术学院国画系，并获中央美术学院学生成绩展优秀奖。

1986 年　进入卢沉工作室。

1987 年　9 月赴云南、贵州写生，并创作水墨画《苗族人物系列》。

1988 年　9 月至 11 月两次去陕北绥德，并完成本科毕业创作《陕北组画》。

1989 年　7 月本科毕业并获学士学位，任教于鲁迅美术学院。

1990 年　创作《鲁美组画》，并参加鲁迅美术学院教师作品展。

1991 年　考取中央美术学院卢沉研究生。

1992 年　11 月至次年 3 月完成研究生毕业创作《辽东组画》及硕士毕业论文《用笔墨塑造情感》。

1993 年　硕士研究生毕业，获硕士学位。7 月在北京举办第一次个人作品展。

1994 年　创作《夏日组画》。8 月参加在中国美术馆举办的《张力的实验——表现性水墨展》。

1995 年　3 月赴河南淮阳、渑池等地考察写生并创作《淮阳组画》。5 月参加在中央美术学院画廊举办的《青年画家邀请展》。

1995 年　6 月至次年 3 月创作《黄村组画》。

1996 年　4 月参加在杭州中国美术学院举办的《水墨联展》。6 月参加中央美术学院《中国画精品展》，并接受中央电视台《书坛画苑》采访。7 月参加在中国美术馆举办的《当代中国水墨现状展》。10 月参加在北京国际艺苑举办的《水墨延伸·人物画邀请展》。

1997 年　2 月应邀为英国伦敦电视台大型专题片《中国》绘制专辑封面。7 月参加《中国当代名家珠海作品邀请展》。8 月参加在中国美术馆举办的《当代中国素描艺术展》。10 月参加在中国美术馆举办的《'97 中国水墨画邀请展》。

1998 年　4 月参加在中国美术馆举办的《开放水墨展》。6 月在中央美术学院壁画系展厅举办《武艺书法、水墨画、油画作品展》。7 月在深圳美术馆举办个人作品邀请展。

## 发表论文

《我的三组作品的主题酝酿与艺术表现》，《美术研究》1995 年 2 期；《创作遐想》，《美术观察》1996 年 6 期；《对水墨人物画教学与创作的几点感想》，《美苑》1996 年 2 期。

现任中央美术学院壁画系讲师。

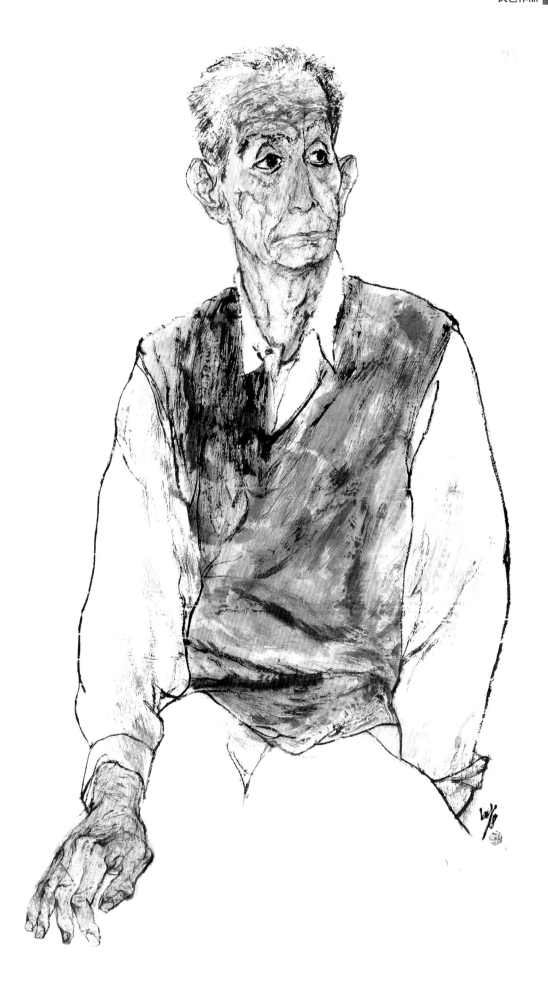

老人肖像　纸本设色　70×135厘米　1988年

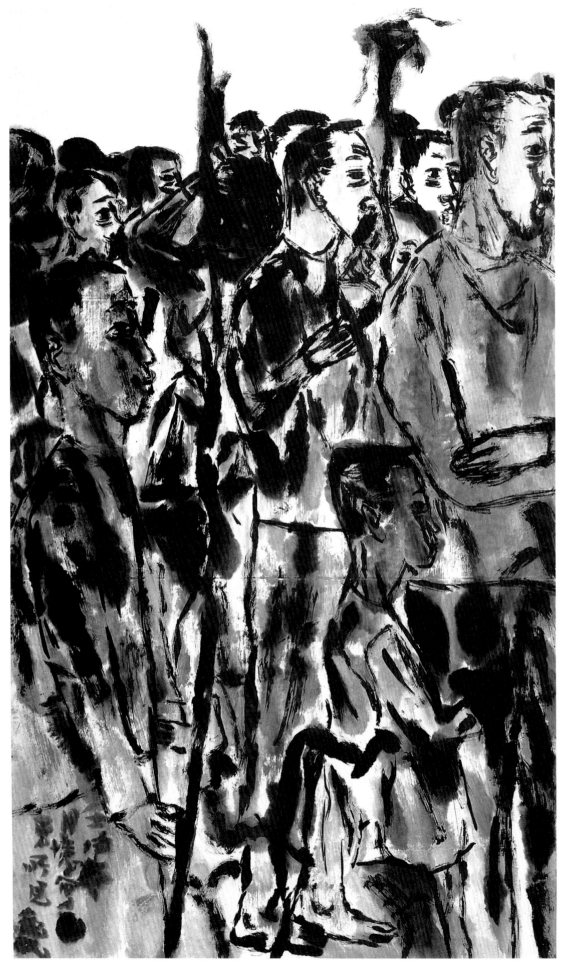

辽东组画之一 纸本水墨 70×120厘米 1993年

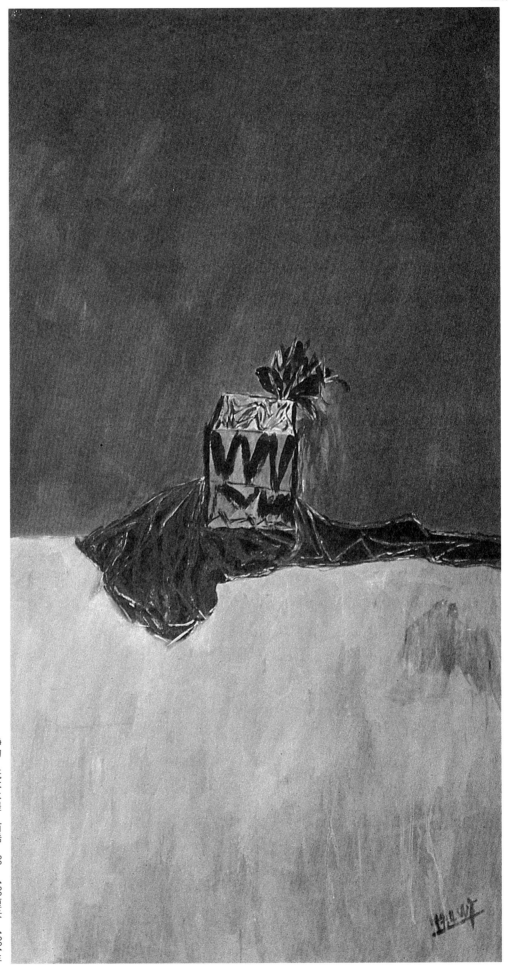

静物 纸本水墨·丙烯 98×198厘米 1994年

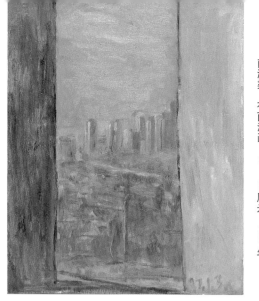

南湖渠　布面油画　40×52厘米　1997年

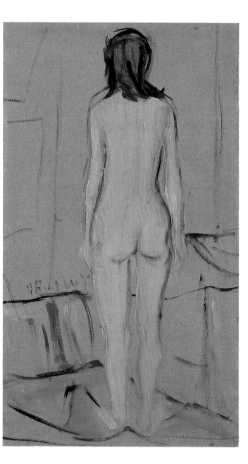

女人体　布面油画　24×42厘米　1998年

坐着的女人之一　布面油画　25×32厘米　1998年

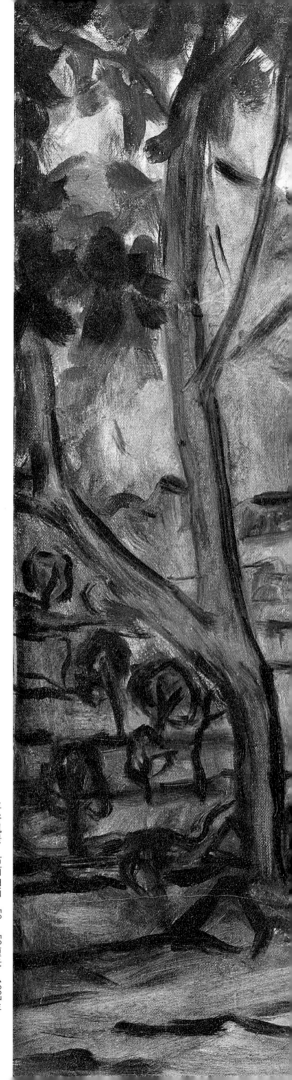

平谷风景　布面油画　56×56厘米　1997年

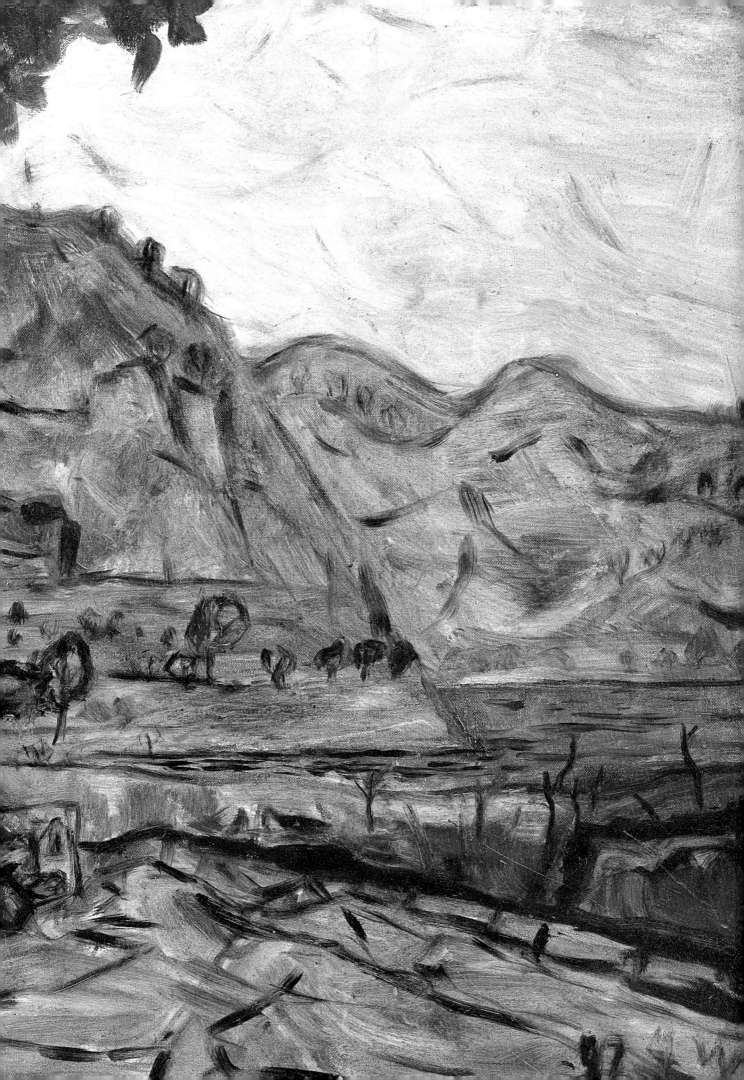

大山子组画之二 纸本水墨 190 × 98 厘米 1997 年

大山子组画之七　纸本水墨　190 × 98厘米　1997 年

唐 晖

武藏丸　木板丙烯　22 × 22 厘米　1997 年

## 唐晖艺术简历

1968 年　　4 月 17 日出生于湖北武汉。

1987 年　　湖北美术学院附中毕业。

1991 年　　中央美术学院壁画系本科毕业。《时空一击》系列之一被中央美术学院陈列馆收藏。《时空一击》系列之二参加二十一世纪中国画展。

1992 年　　《时空一击》系列之三参加科学与艺术画展。

1993 年　　《红色飞行器》参加当代中国油画现状展，并被香港大学美术博物馆收藏。

1995 年　　《时间机器》应邀参展并获第三届中国油画联展佳作奖。

1996 年　　《模型店》参加首届中国油画学会展。

1997 年　　《时空一击》系列之三、《模型店》、《角落》、《肖像》参加首届当代艺术学术邀请展。入选日本国际交流基金会组织的世界青年视觉艺术家居住在日本的计划（ARCUS）。在日本 ARCUS 工作室主办为期四个月的学术讲座、作品观摩。

1998 年　　在中央美术学院壁画系展厅举办个展《来自 ARCUS 的启示——唐晖的画展》。现为中央美术学院壁画系讲师。

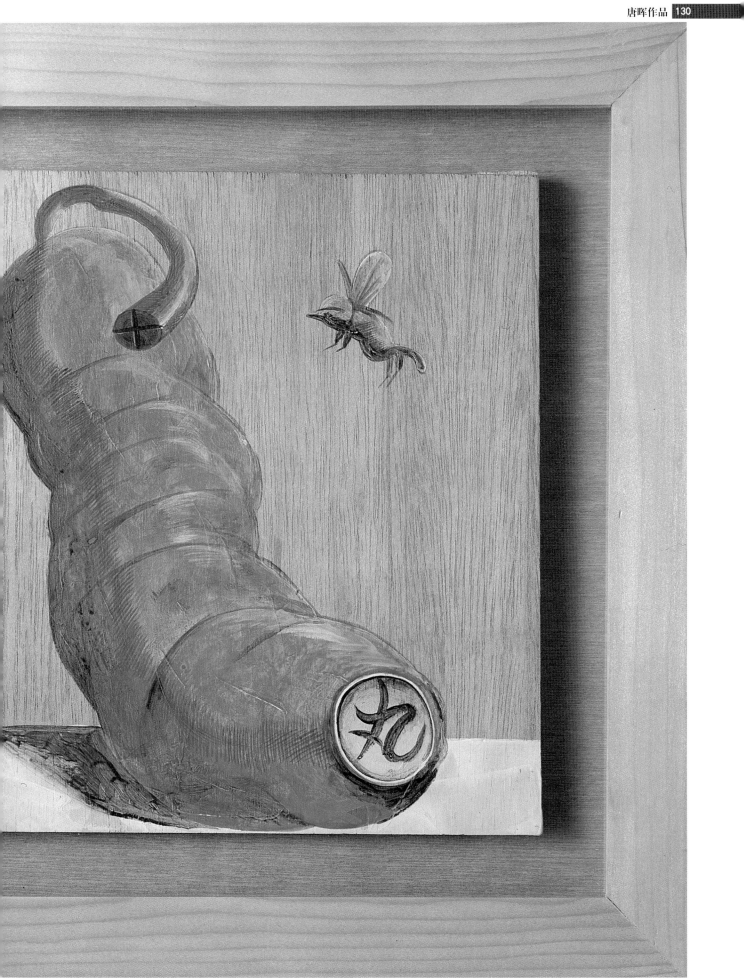

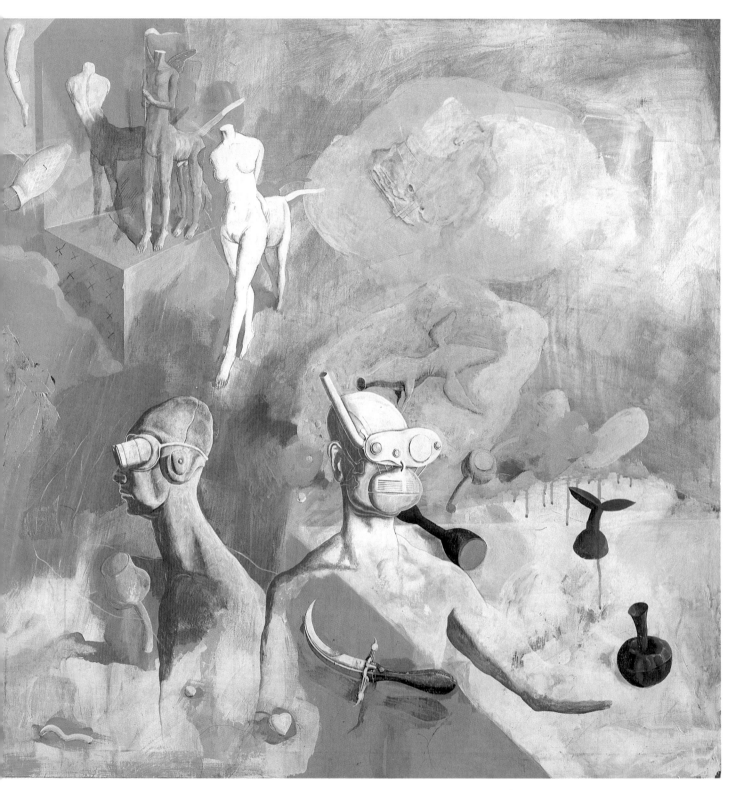

元素　布面丙烯　110 × 110 厘米　1996 年

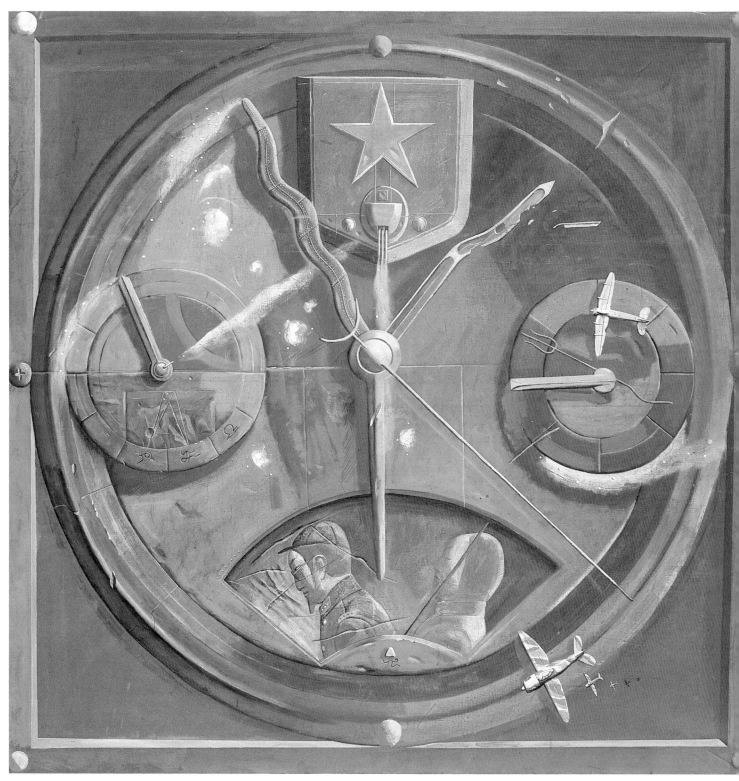

时间　布面丙烯　110 × 110厘米　1996 年

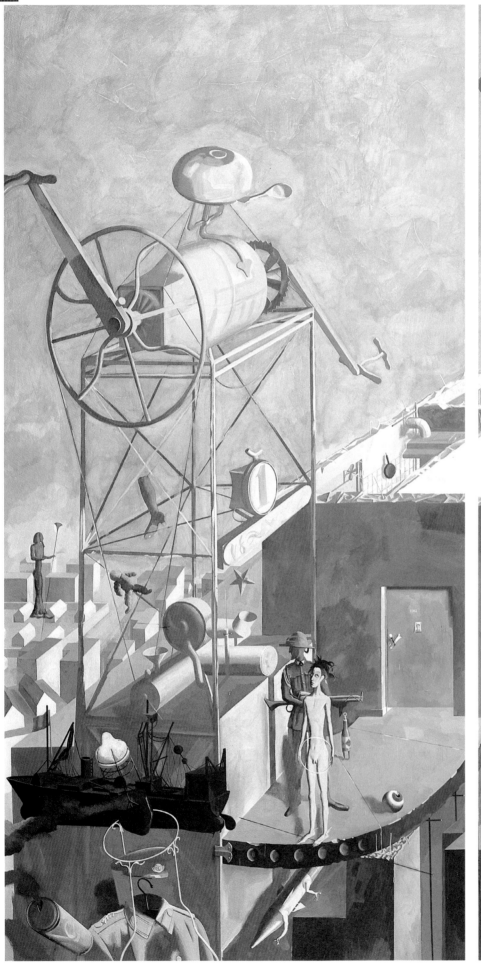
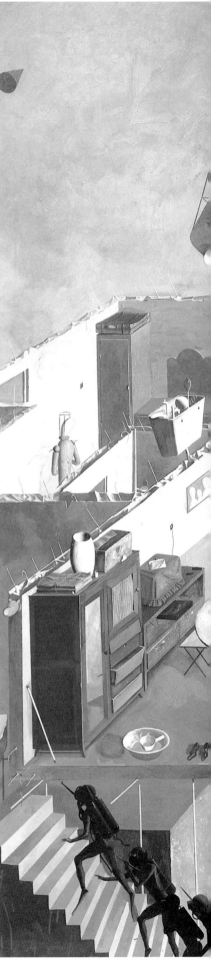

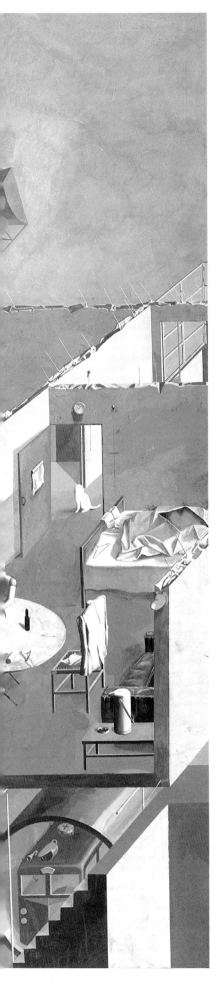
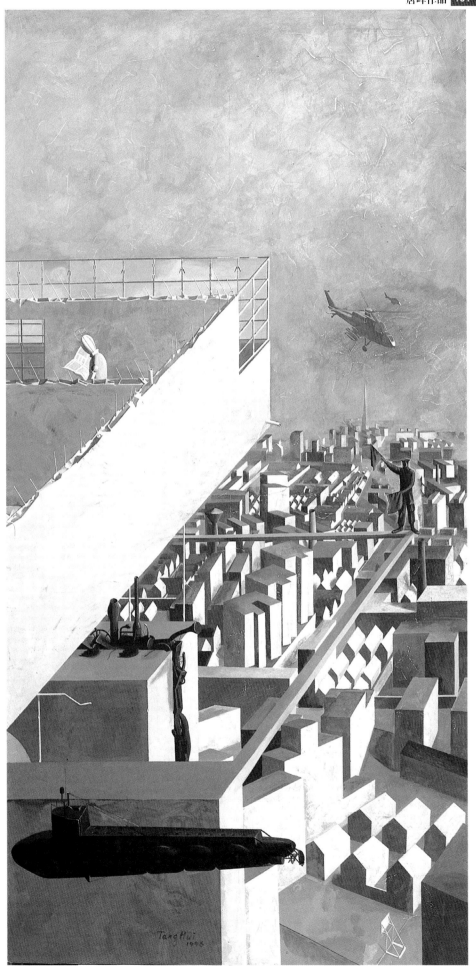

中国家庭——模型店　布面油画、丙烯　230 × 330厘米　1996年

宇宙　木板丙烯　1996 年

工人　木板丙烯　22 × 22 厘米　1997 年

姜　杰

姜杰艺术简历

1984年　7月毕业于北京市工艺美术学院特种工艺专业。

1991年　7月自北京中央美术学院雕塑系毕业。

1992年　2月参加在北京中国美术馆举办的《二十世纪·中国》艺术展。5月参加在浙江杭州举办的《青年雕塑家邀请展》。

1993年　8月在山东威海参加国际石雕大赛。

1994年　5月在北京中央美术学院画廊举办名为《临界点》的个人作品展。11月参与由北京、上海、杭州等地艺术家组织的以明信片作为交流媒介的名为《以11月26日为理由》的艺术活动。

1995年　4月参与由北京、上海、杭州等地艺术家组织的以明信片作为交流媒介的名为《以45°为理由》的艺术活动。6月参加在德国阿尔弗特市费希马克特画廊举办的《文化对话——第二届构型展》。8月参加在北京中国美术馆举办的《中国女艺术家邀请展》。应邀赴丹麦参加奥胡斯市艺术节，并在奥胡斯妇女博物馆举办展览。10月参加在德国斯图加特市举办的《第六届小型雕塑展》。与另外两位艺术家 在北京中央美术学院画廊举办《三人作品联展》。在本年度中国艺术批评家提名活动（雕塑、装置）中获提名荣誉。

1996年　11月参加在四川成都举办的《中国当代艺术文献展·雕塑》。

1997年　2月参加在香港举办的《第一届中国当代艺术学术邀请展》。5月应邀赴新加坡参加在拉萨勒·希亚美术学院厄尔·卢画廊举办的《进与出——中国当代大陆 、海外艺术家作品展》（此展览后在澳大利亚、香港等地巡回展出）。8月参加在美国芝加哥市阿特米西亚画廊举办的《在自我与社会之间：九十年代中国女艺术家作品展》。在广西桂林参加国际景观雕塑大赛。10月参加在上海美术学院举办的《第一性·女性》作品展。11月与其他四位艺术家在北京中央美术学院画廊举办名为《延续》的五人联展。

1998年　3月参加在北京中国美术馆举办的《世纪·女性艺术展》。6月参加在德国波恩妇女博物馆举办的中国女艺术家作品展。7月在日本东京BACE画廊举办个人展览。8月在台湾参加海峡两岸雕塑创作活动。
　　　　现就职于中央美术学院雕塑创作室。

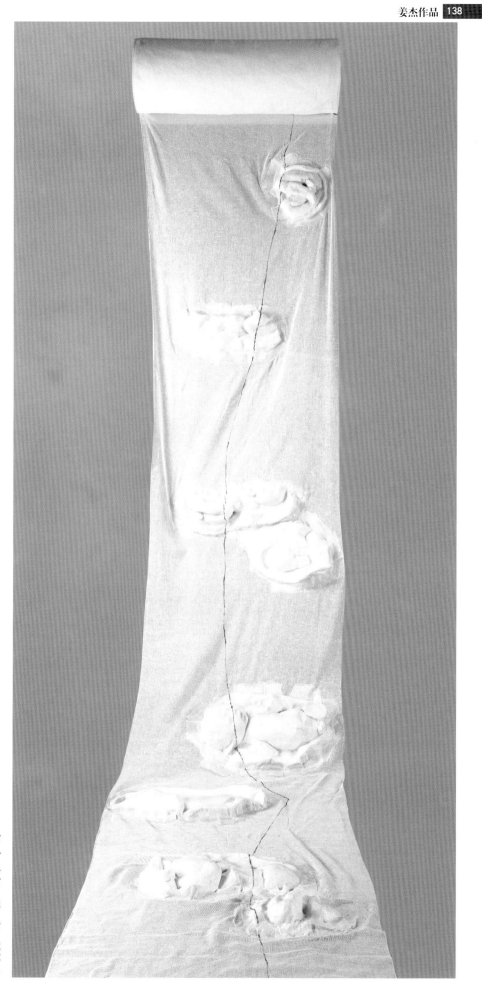

下凡　纱布　纸　蜡　1998年

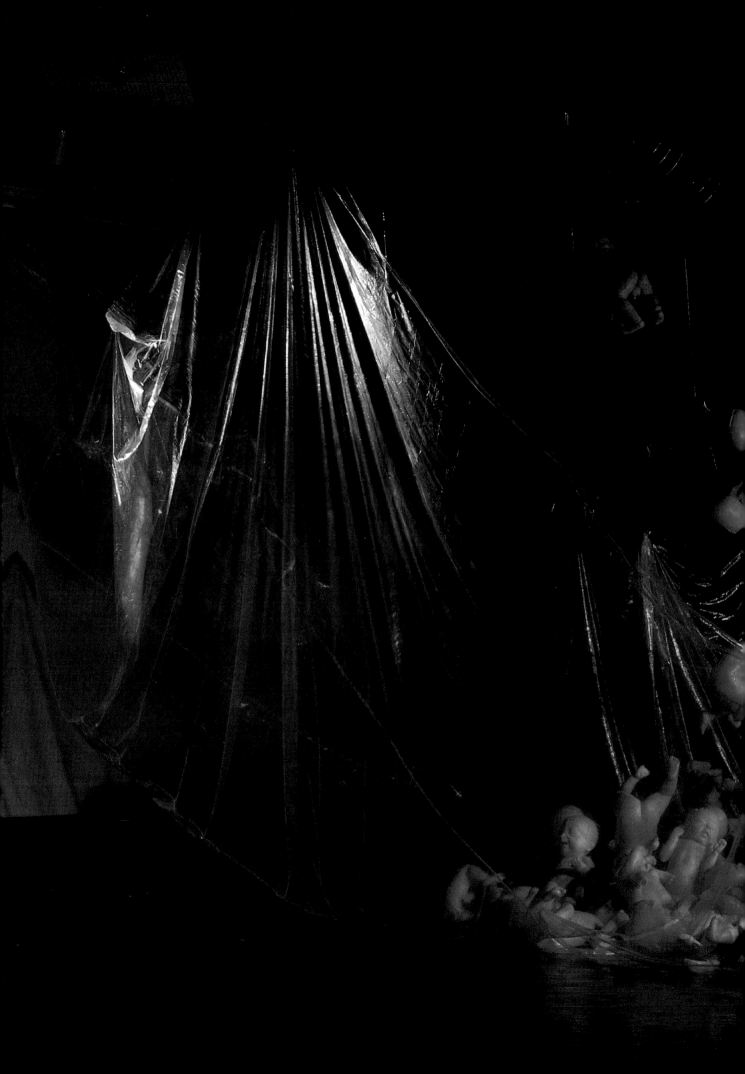

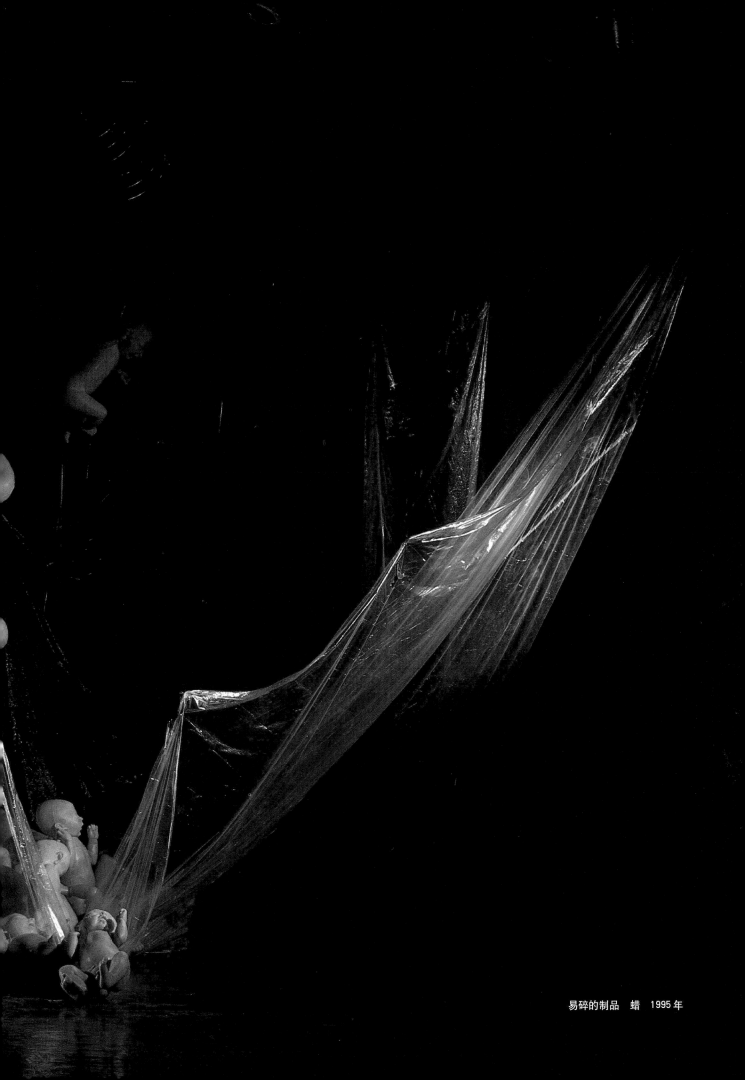

易碎的制品　蜡　1995 年

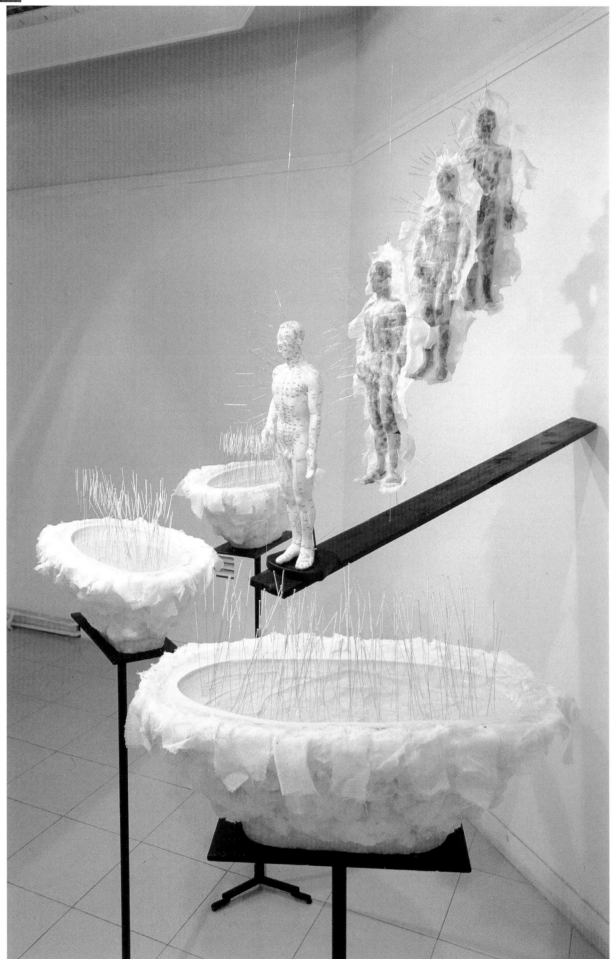

魔针·魔花 综合材料 1997年

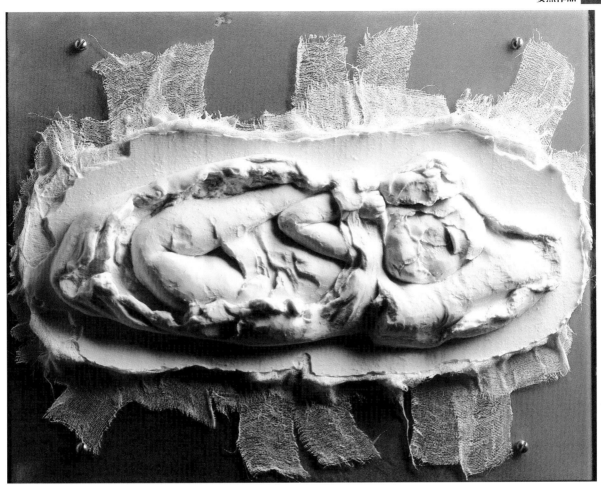

相对融合 A　综合材料　80×80 厘米　1994年

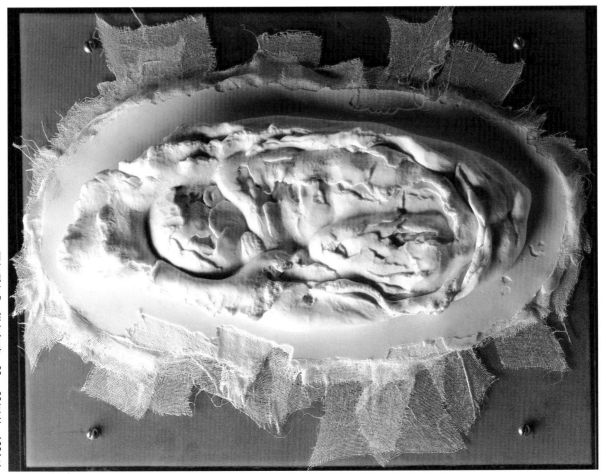

相对融合 B　综合材料　80×80 厘米　1994年

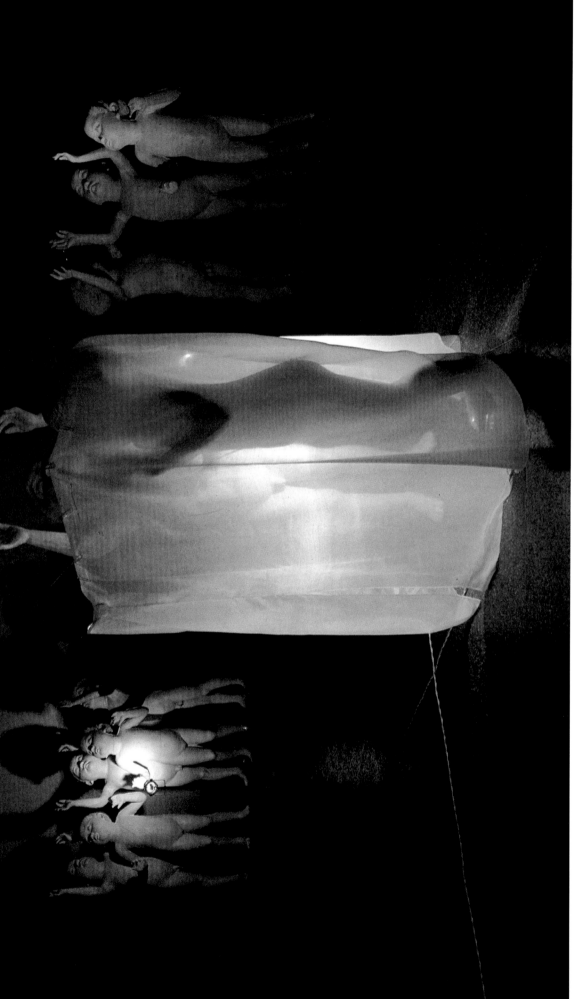

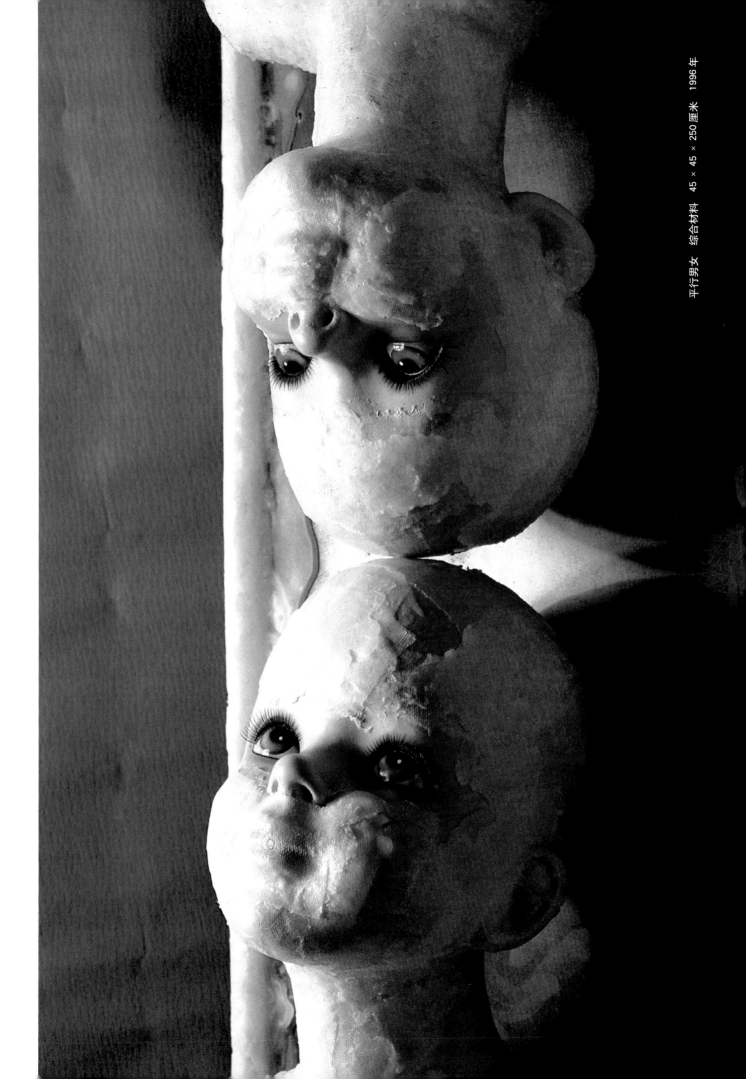

平行男女　综合材料　45×45×250厘米　1996年

展望

中山装系列 （局部）

展望艺术简历

1962年　　12月14日生于北京。

1983年　　就读于北京市工艺美术学校。

1988年　　毕业于中央美术学院雕塑系。

1991年　　参加《新生代艺术展》、《"七一" 全国美术作品展》（获奖），《"二十世纪中国" 美术作品展》（获奖）。

1992年　　参加《当代青年雕塑家邀请展》。

1993年　　参加《海峡两岸雕塑艺术交流展》。

1994年　　参加《雕塑1994——展望作品展》、《第二届全国城市雕塑展》。

　　　　　1995年中央美术学院雕塑系研究生班结业。参加《北京——柏林艺术交流展》。批评家年度提名（雕塑、装置）入选。与另两位艺术家成立三人联合工作室，举办过《开发计划》、《女人现场》两次展览。

1996年　　参加《天津TEDA国际雕刻大赛》（获奖）、《当代中国雕塑邀请展》、《日本国际雕刻野外展》（日本福冈）、《当代艺术家学术邀请展》（香港）、《中国当代艺术研究文献展》、《现实——今天与明天——'96中国当代艺术》。

1997年　　参加《东京'97中国当代艺术》（日本）、《运动中的城市》（维也纳）（法国）、《中国之梦——'97中国当代艺术》等。现任中央美术学院雕塑创作室助理研究员。

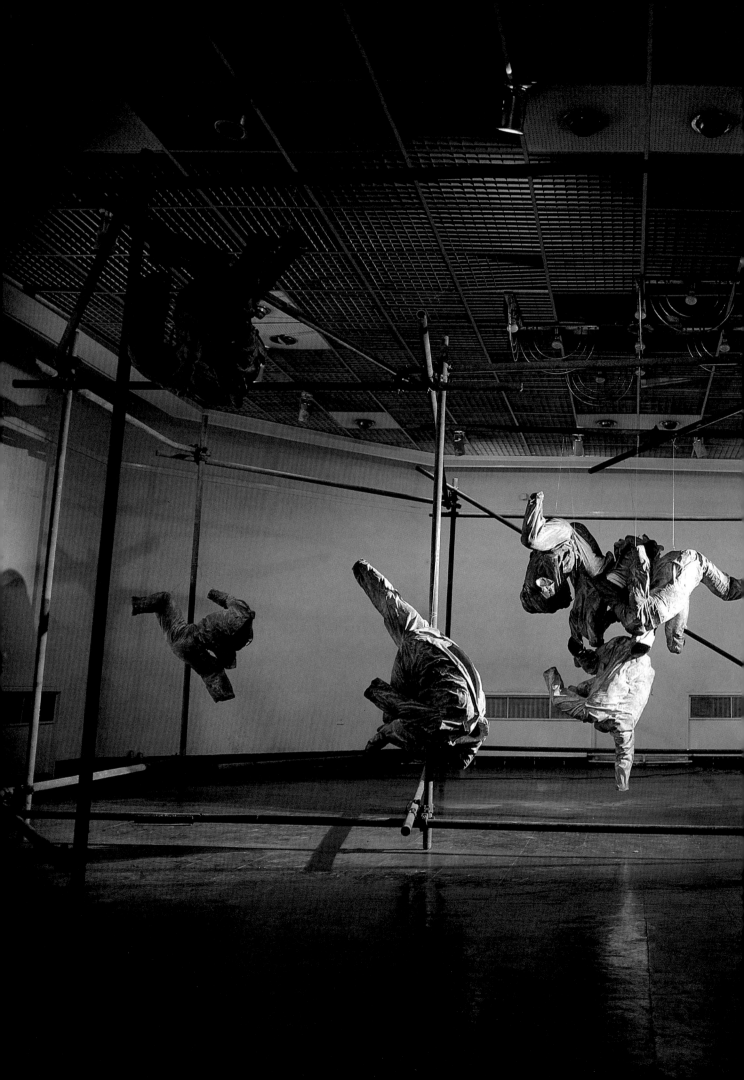

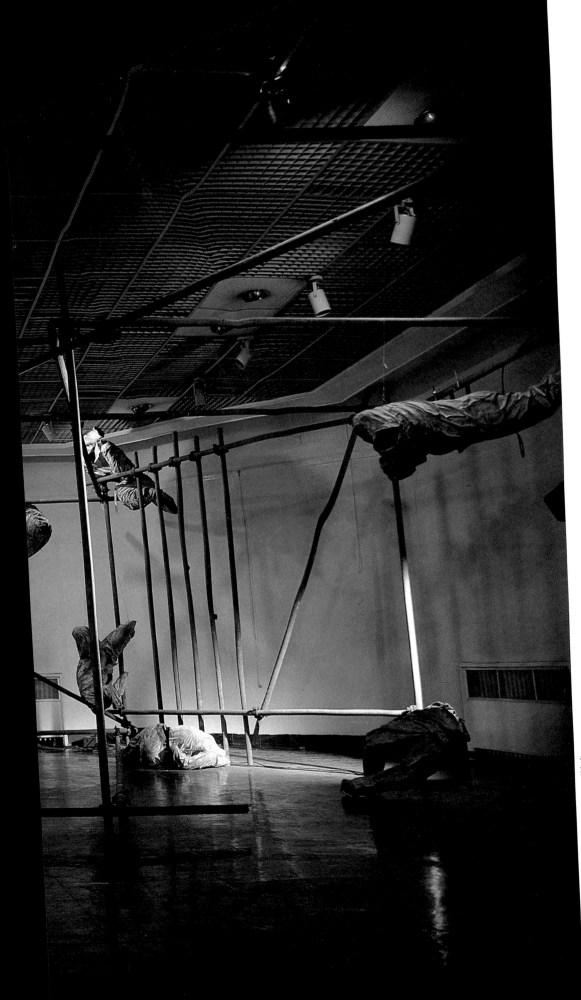

诱惑——中山装系列 中山装 脚手架 1994年

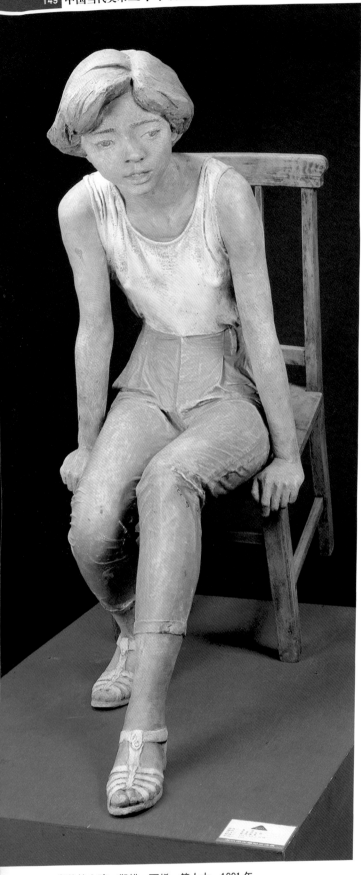

坐着的女孩　塑蜡、丙烯　等人大　1991 年

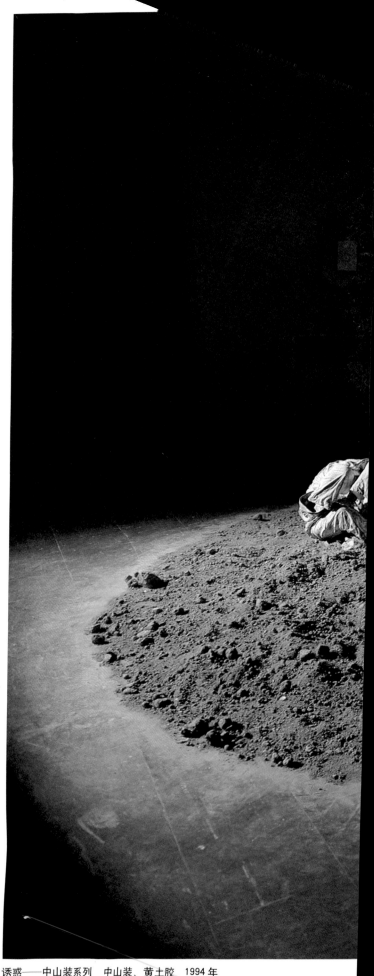

诱惑——中山装系列　中山装、黄土胶　1994 年

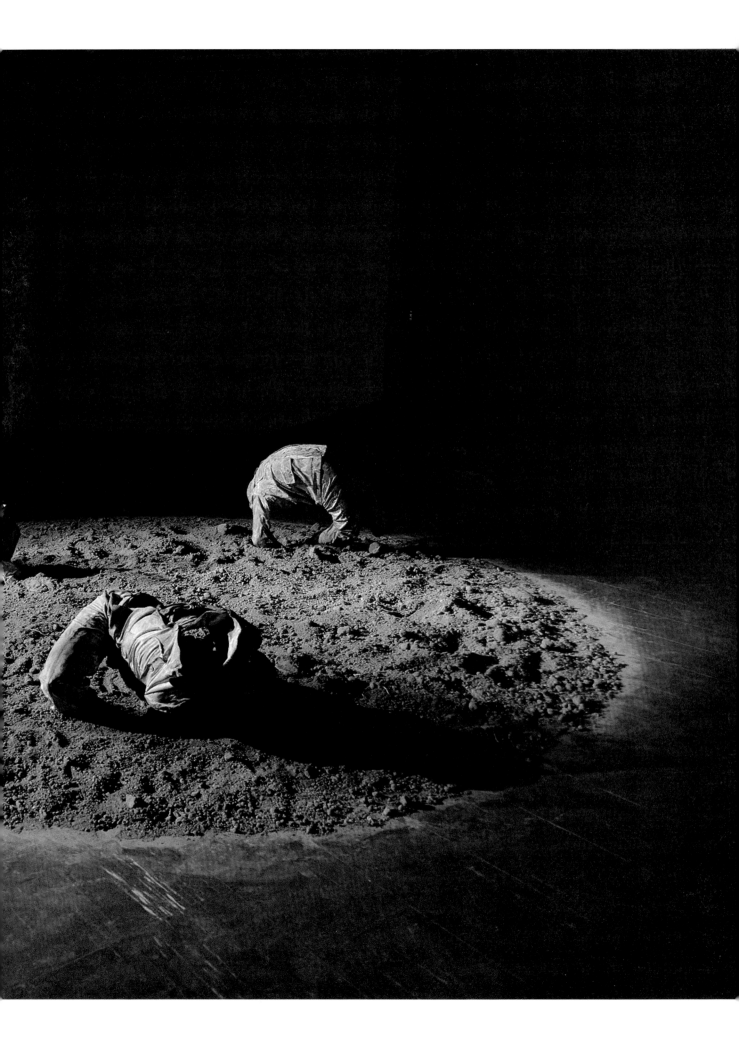

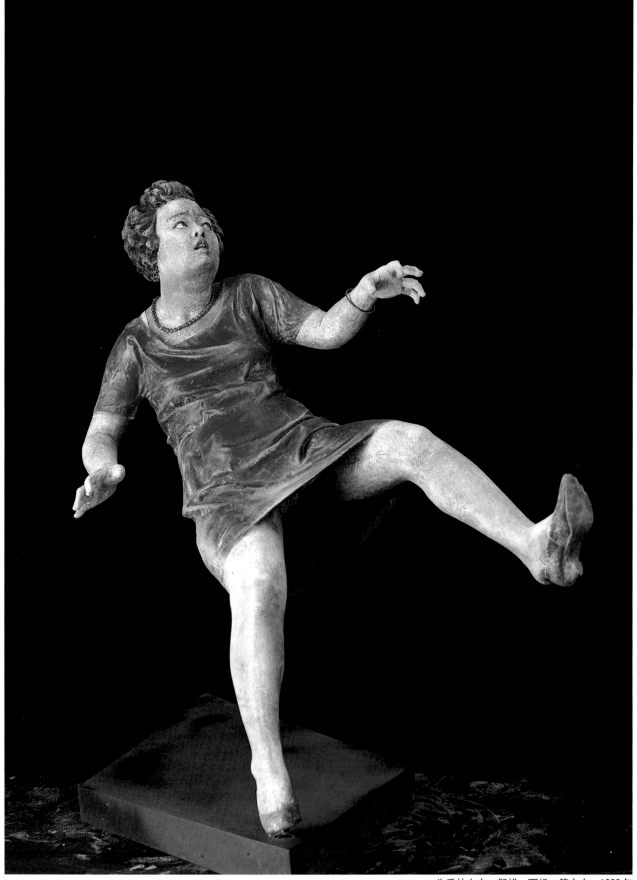

失重的女人 塑蜡、丙烯 等人大 1992 年

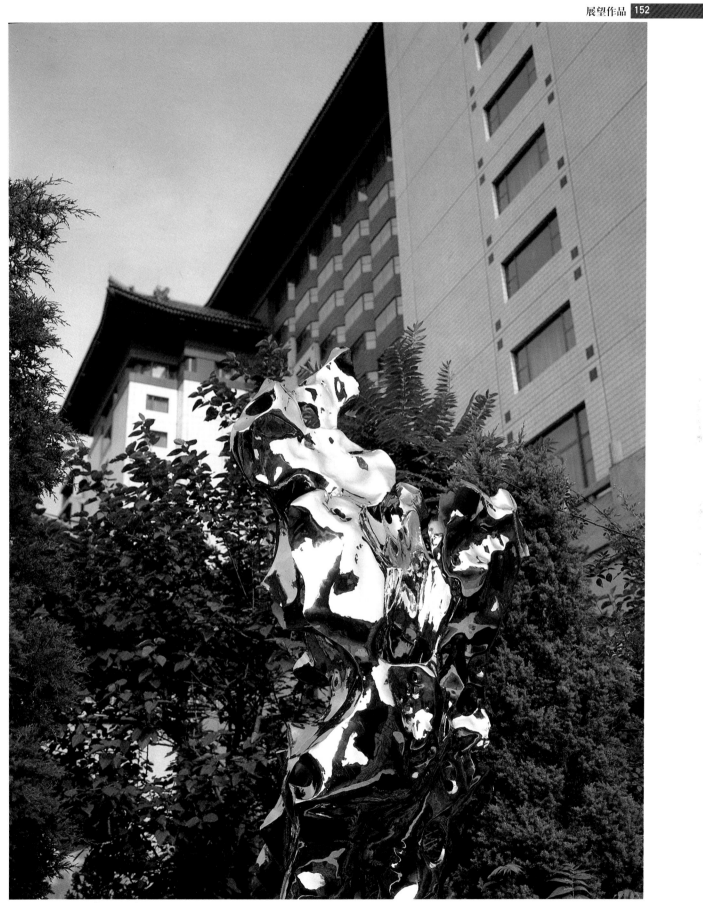

假山石系列——御花园 不锈钢 210 × 70 × 60厘米 1996 年

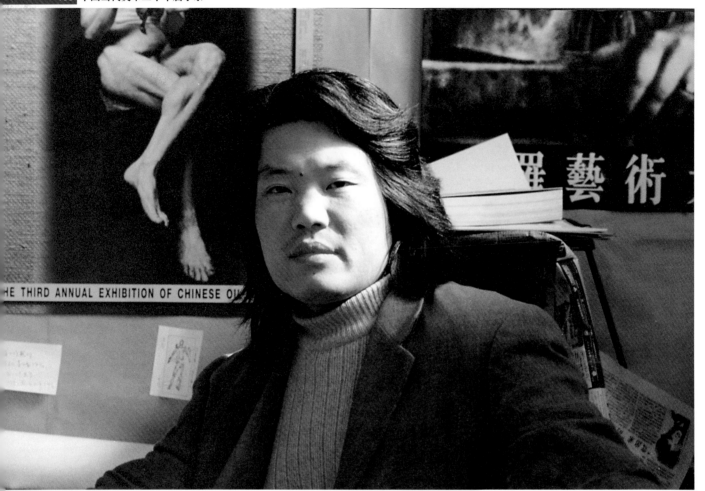

石 冲

石冲艺术简历

1963 年　生于湖北黄石市。

1987 年　毕业于湖北美术学院油画专业。

1991 年　参加《第一届中国油画年展》(银奖，北京)。

1992 年　参加《九十年代广州油画双年展》(提名奖，广州)。

1993 年　参加《第二届中国油画年展》(金奖，北京)，《中国油画现状展》(香港)。

1994 年　参加《中国批评家油画提名展》(北京)，《第八届全国优秀作品展》(作品奖，北京)。

1995 年　参加《1987年以来的中国前卫艺术展——来自中心国家》(西班牙巴塞罗那)，《变化——中国当代艺术展》(瑞典哥德堡)，《第三届中国油画年展》(银奖，北京)。

1996 年　参加《中国当代艺术展》(德国波恩)。

1997 年　参加《首届艺术学术邀请展》(文献奖，北京、香港)。

1998 年　参加《亚太地区艺术邀请展》(福州)。

　　　　现为湖北美术学院油画系副教授、油画工作室主任。

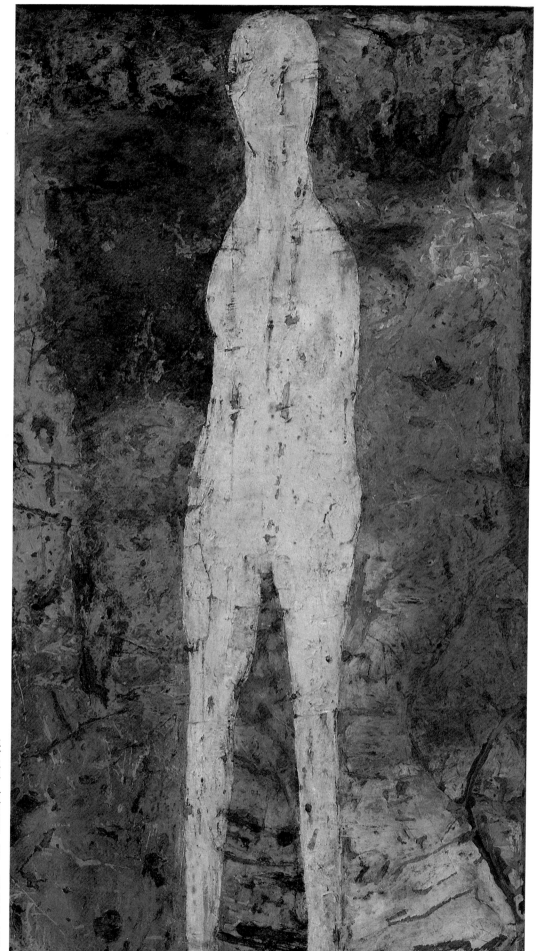

生命之象　布面油画　170 × 120厘米　1992年

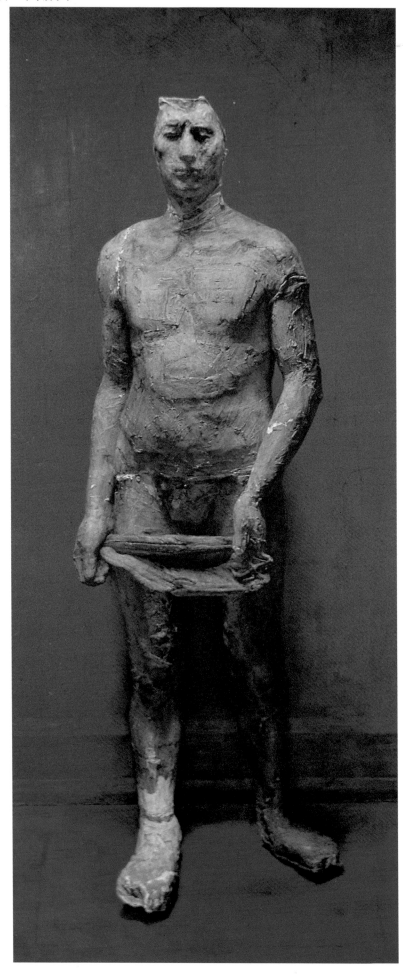

行走的人 布面油画 180×80厘米 1993年

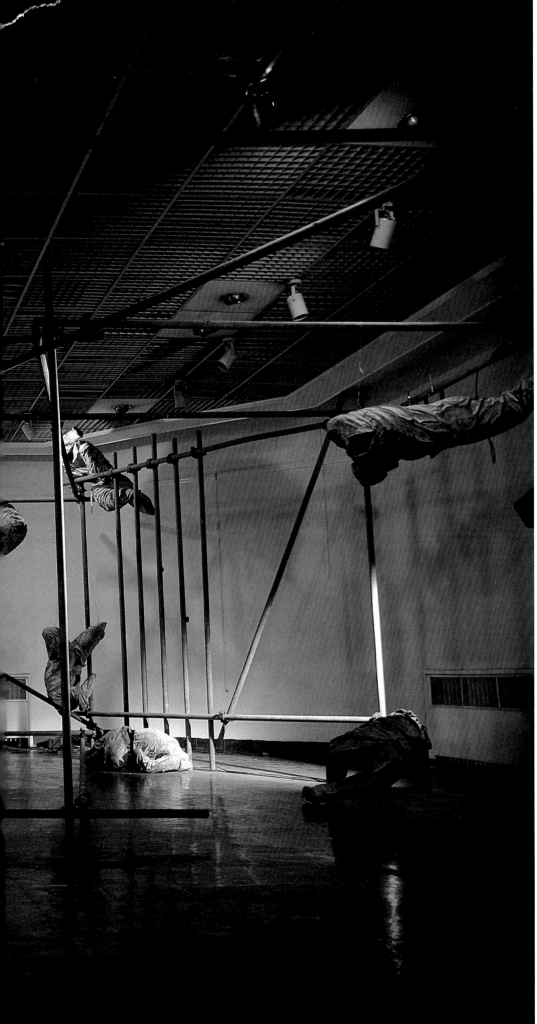

诱惑——中山装系列　中山装　脚手架　1994年

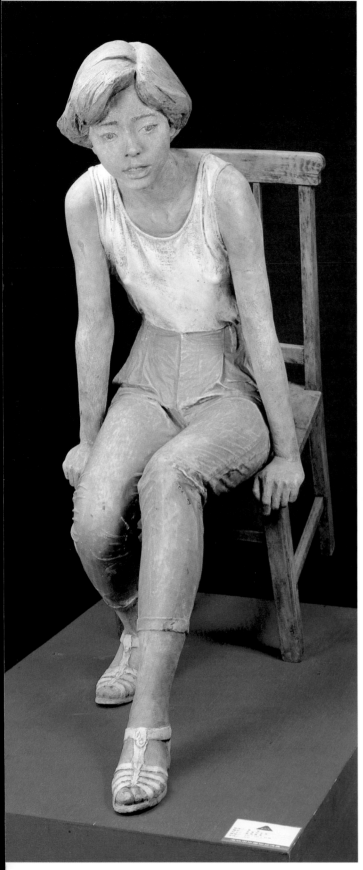

坐着的女孩　塑蜡、丙烯　等人大　1991 年

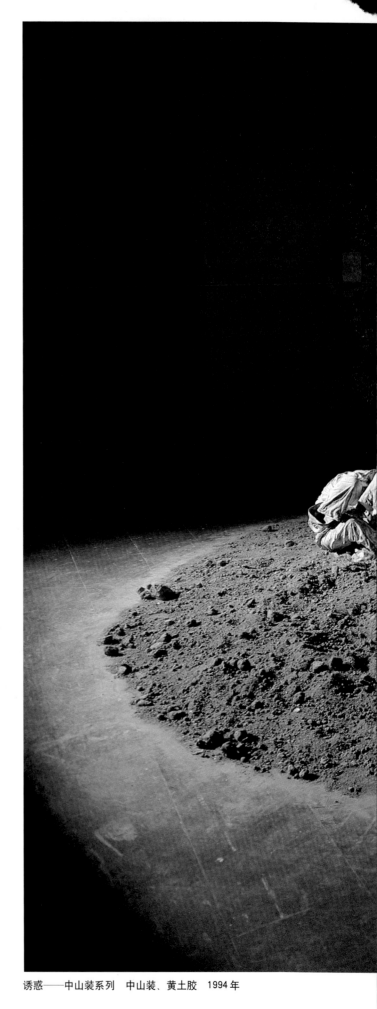

诱惑——中山装系列　中山装、黄土胶　1994 年

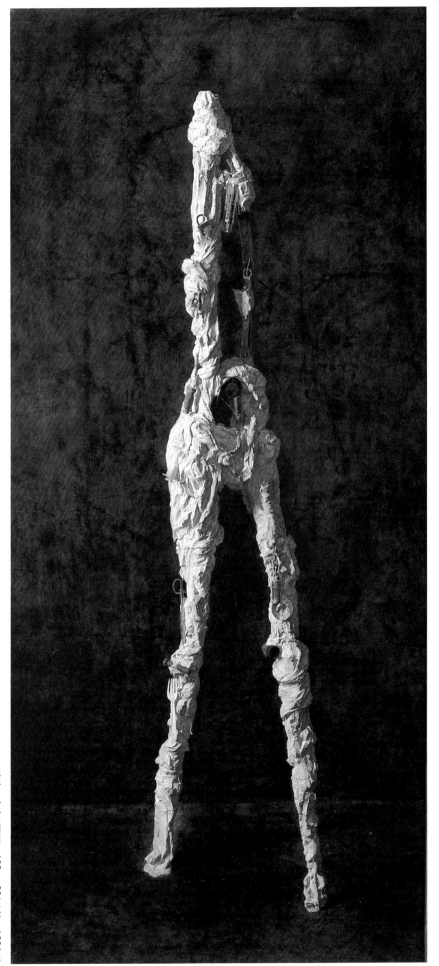

影子　布面油画　180×80厘米　1994年

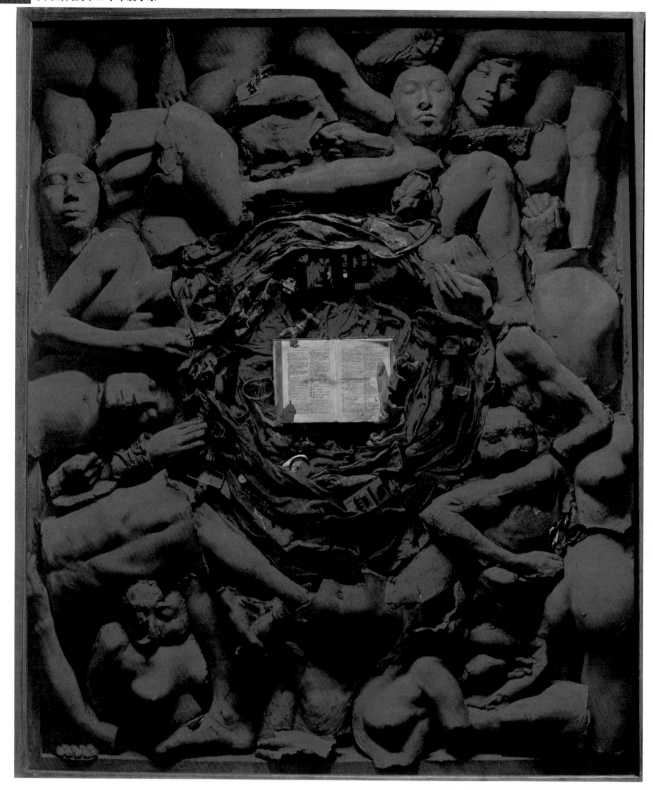

综合景观　布面油画　170 × 155 厘米　1994 年

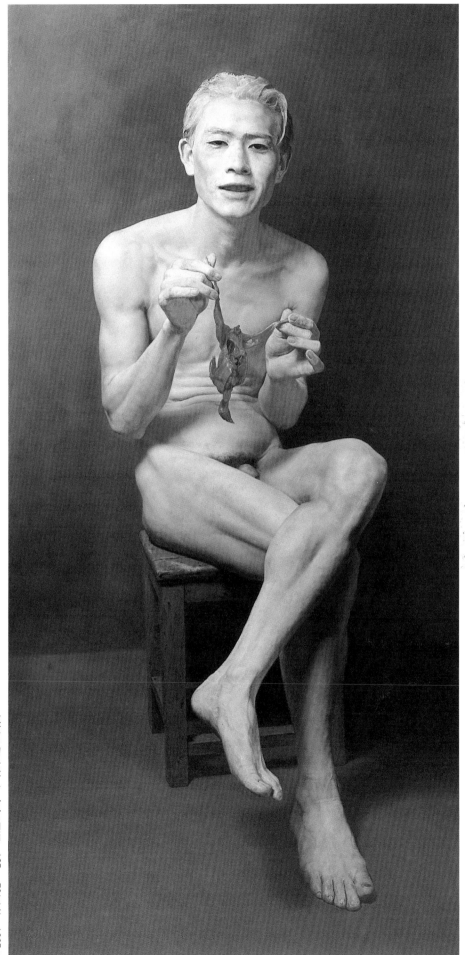

欣慰中的年轻人 布面油画 165 × 70厘米 1995年

舞台 布面油画 240 × 85 厘米 1996 年

外科大夫　布面油画　195×75厘米　1996年

王天德

王天德艺术简历

1960 年　　7 月出生。

1979 至 1981 年　　就读于上海工艺美术学校。

1984 至 1988 年　　就读于浙江美术学院(现名中国美术学院)中国画系。

1989 年　　参加《第七届全国美术展》。获上海文化艺术节(优秀成果奖)。

1991 年　　举办《上海中国画院个展》,参加上海美术馆《四人画展》。

1992 年　　参加《上海海平线绘画·雕塑展》。

1993 年　　参加《全国首届中国画展》。

　　　　　　现任复旦大学艺术教育中心副教授、中国美术家协会会员。

水墨瓷坛　综合材料　1997 年

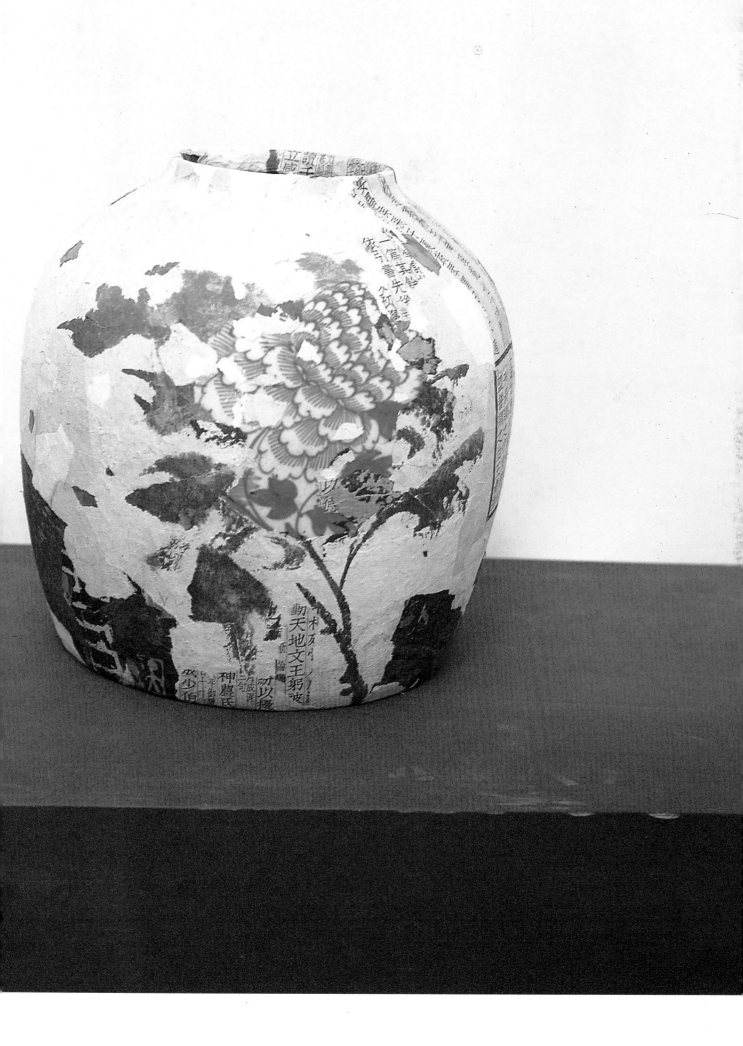

水墨菜单（局部）

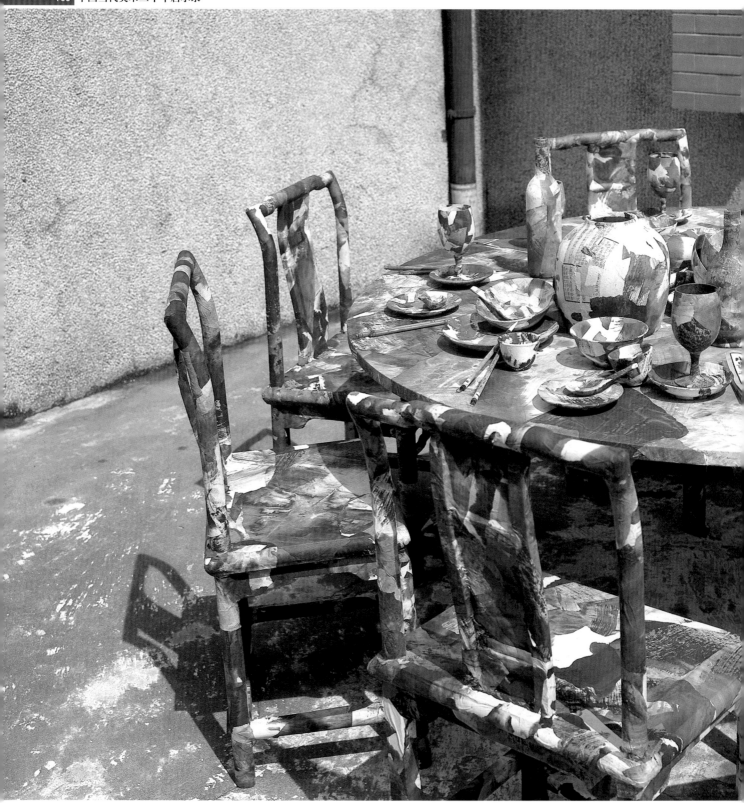

水墨菜单　综合材料　1996-1998 年

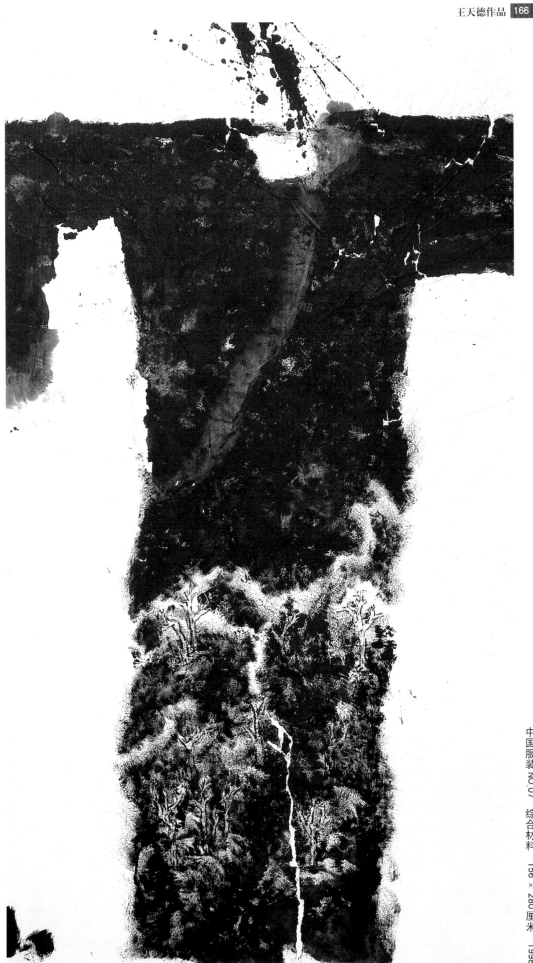

中国服装 NO.07　综合材料　156 × 280 厘米　1998 年

中国服装　综合材料　156 × 280 × 4 厘米　1998 年

**图书在版编目（CIP）数据**

中国当代美术二十年启示录／郭晓川主编—北京：文化艺术出版社，1998.10

ISBN 7-5039-1815-2/J·541

Ⅰ．中…Ⅱ．郭…Ⅲ．①美术史…中国－现代－史料②艺术－作品综合集－中国－现代Ⅳ

.J120.97

中国版本图书馆 CIP 数据（98）第 28372 号

# 中国当代美术二十年启示录

主　编　郭晓川

副主编　华天雪

张　敢

文化艺术出版社出版

石油出版社印刷厂印刷

开本 889 × 1194 毫米 1/16　印张 22　字数 350 千字

1998 年 9 月北京第 1 版　1998 年 9 月北京第 1 次印刷

ISBN　7-5039-1815-2/J·541

定价：420.00 元